埃及
努比亚
摩洛哥
突尼斯
阿尔及利亚
苏丹

致 读 者

尊敬的读者:

　　《亚非拉文化图库·非洲艺术书系》经其编撰者、编辑、设计制作者及印刷厂家的通力合作、不懈努力，终于面世了!

　　在图书已经成为买方市场的今天，您是我们的衣食父母，亦是我们的良师益友。当您某日信步书店时，我们希望该书系能钻出书山图海，在不增加您经济负担的情况下，有幸成为您藏书的一部分，并在今后的日子里带给您舒心，带给您快乐，带给您隐形财富。

　　图书与其它产品一样亦是由生产者、营销者和消费者共同建构的。所谓图书市场，说穿了就是读者市场。读者是需要，需要决定书市兴衰，决定图书产品兴衰。为了使图书事业兴旺发达，作为编者，我们必须贴近市场、贴近读者，急读者所急、想读者所想。为此，我们恳请您按回执所示，将您对《非洲艺术书系》及我们今后的工作提出宝贵意见。我们将不胜感激!

<div align="right">重庆出版社美编 2 室</div>

✂ -

读者回执

姓　名		性　别		年　龄		职　业	
电　话		邮　编		联系地址			
对本书系的编选意见							
对本书系的装帧设计意见							
对本书系的印装质量意见							
对我们今后编辑工作的建议							

回执请寄: 重庆市长江 2 路 205 号　　　重庆出版社美编 2 室　　　文雅玲　收　　　邮编: 400016
电话: 68709946

ART OF AFRICA

图书在版编目(CIP)数据

非洲艺术书系. 7, 埃及等/梁江等编选. —重庆:
重庆出版社, 2000.7
(亚非拉文化图库)
ISBN 7-5366-4970-3

Ⅰ.非… Ⅱ.梁… Ⅲ.工艺美术－作品集－埃及
等 Ⅳ.J53

中国版本图书馆CIP数据核字(2000)第34088号

亚非拉文化图库·非洲艺术书系
[卷七] 埃及等

● 编 选 者　梁　江　唐启佳等
● 责 任 编 辑　涂国洪
● 装 帧 设 计　涂国洪　未　山
出 版 发 行　重庆出版社
开　　本　889 × 1194　1/16
印　　张　4.5
插　　页　4
印　　刷　深圳雅昌彩色印刷有限公司
版　　次　2000年7月第1版
印　　次　2000年7月第1次
印　　数　1-5000册
定　　价　45元
ISBN 7-5366-4970-3/J·804
邮　　购　重庆长江二路205号
　　　　　重庆出版社发行部

FEI ZHOU YI SHU SHU XI JUAN QI AI JI DENG

亚非拉艺术联合起来

毛泽东主席大约在60年代中期提出了亚非拉这个国际统战理论，其初衷便是将散落在亚洲、非洲、拉丁美洲那些备受帝国主义欺诈和掠夺的贫穷弱小国家组织起来，以此对付国际霸权势力。毛泽东主席的理论一经提出，就一言九鼎、一呼百应。东风吹、战鼓擂，那时世界上谁也不怕谁！因为亚非拉人民组织起来了。

时过境迁，而今世界政治格局、经济格局、利益格局早已发生翻天覆地的变化，特别是前苏联的解体、冷战的结束、后起经济强国的凸现、全球经济的逐步一体化、高技术及互联网时代的到来、文化语境的嬗变，作为冷战时代的国际统战概念，"亚非拉"早就飘散得无踪无迹。如此这般，"亚非拉艺术联合起来"岂不是空穴来风？

按行内规矩，大凡纳入书系、丛书、套书之各卷皆有某种风格上的统一标识。以亚非拉为名，将亚洲、非洲、拉丁美洲的艺术强扭在一起很难找到自圆其说的编选依据，因为亚非拉三大洲之间无论从地理物候、民风民俗、文化因袭、政治制度诸方面都难有一以贯之的整合性。就艺术而言，既是同一洲，但不同区位的艺术也难以步调一致。比如，埃及和黑非洲——埃及艺术的理性、静穆及其坚不可摧的建筑理念、得天独厚的博大精深使其率先挣脱混沌，迈向审美的崇高和纯洁；然而，被汪洋和旷漠封闭在热带丛林中的黑非洲艺术却始终在"漫长的梦魇"中徘徊。惟其如此，黑非雕刻中那些"兽形的头颅、粗短的四肢、下垂的乳房"、[①]粗放的技法才坚守住了人类原始的本能、熊熊燃烧的激情和野性的冲动。

区域文化间的南辕北辙也难说水火不容，拿埃及和黑非艺术来说，尽管难以步调一致，但地缘上的近邻关系不能不使二者之间存在某种暗合。埃及人和黑人都倾向突出形态，并在形态中注入某种精神倾向。具体而言，是对艺术的空间形态，对雕塑的迷恋，并将各自雕塑的几何感推向极至。不同的是前者恪守几何之比例均衡；后者却肆意打破均衡，在变形中求得夸张的几何装饰。有鉴于此，我们便提议本书系非洲艺术的编选者打破约定俗成的文化划分，将被视为西方古典艺术之源的埃及艺术与被上帝抛弃的野蛮艺术——黑非洲艺术编到一起。其它

由于腹地非洲缺乏文字记载的古代史，它与亚洲和远东之间到底有没有或有多少文化交流？谁也说不清。据说，14世纪中叶，诸如津巴布韦这样的黑非国家与遥远的中国出现过贸易关系。这种贸易关系是否牵出文化接触，依然不易找到文字或图形上的佐证。但北非、西亚通过遥远的、飞沙走石的古代商贸通道与东亚松散地联系起来却是勿需争辩的史实。

物资交易很容易带来文化互染。大约在四千多年前，中国便接纳了远到而至的加勒底天文知识，美索不达米亚的艺术在公元前若干年已深入到中国，从中国石窟雕塑造像的迷醉状态中我们不难看出其传递线路：埃及——希腊——印度——中国；"从波斯到日本，所有这些国家都有着这么一个共同点，那就是线描画的技巧和生命力。"[②]中国人是线描的祖宗，也许是因为商贸，也许是因为随蒙古人征战的艺术家将中国的墨线带给了波斯，并与波斯规则而华丽的传统碰撞，嫁接出宝石般明亮的装饰线条。……

亚非文化也许具有一种幽远的亲缘关系。

相对于欧亚非，拉丁美洲是块不可企及的飞地。它远在西半球，其最早的居民于公元前四万年左右从西伯利亚并穿过白令海峡进入新大陆。然而，拉美古代文明却迟至公元后才渐渐露出端倪。

拉美古代文明确是与旧大陆完全阻隔的情况下发生的，但从其器物的装饰纹样，象形文字及多级金字塔和城墙倾斜的建筑物到复杂的水渠工程中，我们很轻易就发现了它们与旧大陆文明有某种惊人的类似。是来自旧大陆原始移民的久远记忆？抑或是人类共同祖先的遗传编码所致？在考古科学未找到准确的物证前，我们只能作这样或那样的理论臆测。

致命的气候和大规模的无休止的活人祭祀，加上后来的欧洲殖民者对土著实行三光政策，拉美古代文明瞬间成为深藏在密林中的废墟。在其废墟上，以西班牙、葡萄牙等为主体的殖民文化与美洲印第安文化、来自非洲的黑人文化及少量的东方文化一起历经300多年的混杂磨合，逐步形成了最奇特、最具幻觉的现代拉美文化。

越混杂的文化越具兼容性和国际性。所谓兼容，便是兼收并蓄，拿来为我所用；国际性，即是因兼容其它

文化所带来的亲和感和共识性。正所谓兼容和国际性才使得现代拉美文化与欧洲宗主国文化、断裂的拉美古代文化及随殖民者而来的黑人文化、东方文化之间出现巨大的审美差异。正因为这种审美差异混杂了众多文化信号而易被其它文化识别并认同。

解读现代拉美艺术，是我们理解传统与现代、民族与国际的有趣个案。

亚非拉艺术总体而言是差异大于同构。除了在所谓历史的遭遇中，不同文化之间会因好奇或互补而互相吸引，它们之间还会像白头到老的模范夫妻那样克己奉爱水乳交融？文化的价值恰在其品质的独立。一种文化与另一种文化之间的互为吸引或交流正是来自互为疏离，有时甚至是对抗。因为对抗或疏离最易产生互为好奇，好奇是交往之母。疏离——对抗——好奇——吸引；吸引——好奇——疏离——对抗，正是品质不同的文化共生共存的辩证道理。

将不同风格的艺术编到一起是一种反常规的编法，借一个时髦的学术术语——"后"什么，可戏言为"后编法"。因为"后现代是一个巨大的容器，什么乱七八糟的东西都可以往里扔"。这有点像遍布中国街巷的"后烹调"——重庆火锅。重庆火锅勿需训练有素的烹调技术，食客们只是将动物碎尸及其五脏六腑放入沸腾的麻辣汤料，随即翻动片刻便捞起来送进口中胡咀乱嚼，直嚼得脸红筋胀、语无伦次还不忍吞到胃里。当然，这种类比有些牵强，编书到底不是烹调，读书到底不是吃喝。火锅能被食客们乐见喜闻，借火锅这种"后烹调"来"后编书"，读者未必乐于掏腰包。读者可不管你是前编法或后编法，除非你的书的确编选有道、印装精美、设计别出心裁、颇具运用和收藏价值，且价格温柔，否则便是拒买没商量！要知道，图书已经是买方市场。

所谓亚非拉只是一种象征说法。在这里，它泛指那些散落在欧美文化中心以外的"边缘区域、边缘民族、边缘国家"。对这些区域、民族、国家的文化，西方人从来都是居高临下。西方人这种轻狂的态度自达尔文的进化论出现之后更找到其理论支持，即：文明在技术上的落后必然导致艺术的落后。③早期欧洲殖民者对诸如黑非艺术或大洋洲土著艺术的巧取豪夺基本上是出于对所谓野蛮、落后的好奇；叙事性传统衰落导致了像马蒂斯、毕加索、布拉克这样的先锋大师转而发现非洲艺术。其"发现"是居高临下的，其目的是哗众取宠的。

殊不知大师们以哗众取宠为目的的"土为洋用"引发了20世纪最伟大的视觉革命。

作为"中心"的西方文化，其中心并不在欧洲。雅利安人从小亚细亚徙入欧洲大陆，希腊字母来自闪米特，基督教发源于西亚，所以昆德拉说，欧洲文化的心脏在耶路撒冷。即使如此，西方人的自我中心幻觉从何而来？——金钱、技术和殖民者的坚船利炮。正是依靠其强大的物质力量，西方人才得以将"中心"弄假成真，并以老子天下第一的姿态蛮横地将其它文化据为己有，反过来又将其视为"边缘"。

艺术是无名氏的呐喊，是消失在人群中的无声喉舌。④散落在"中心"之外的"边缘"艺术或亚非拉艺术的一个重要组成部分是民间性和民俗性。民间民俗艺术的作者多为未署名的能工巧匠。这些能工巧匠没有所谓文化及观念的框框，其创作更贴近原生状态，更具视觉亲和、视觉冲动。

"亚非拉"作为带有浓厚意识形态倾向的术语已经水过三丘。⑤但面对西方话语霸权，面对打着国际化和一体化幌子的新殖民化倾向，面对对传统两眼一抹黑的崇洋媚外，面对花里胡哨的商业文化，面对文化原创精神的失落，我们想说：

"亚非拉艺术联合起来！"

 2000.5.24

注释：
① 《世界艺术史》（上）　　P274　14 行
② 《亚洲艺术中人的精神》　　P23　倒 3- 倒 1 行
③ 《黑非洲艺术》　　P15　2-3 行
④ 《世界艺术史》（上）　　P55　9-10 行
⑤ 重庆方言。水过三丘田，喻（事情）早已过去。

主要参考书：
《世界文明史》作者：（法）艾黎·福尔　长江文艺出版社
《世界史便览·公元前 9000 前—公元 1975 年的世界》
编撰者：杰弗里·巴勒克拉夫　三联书店
《古代社会》作者：（美）亨利·摩尔根　商务印书馆
《世界文明史》作者：（美）爱德华·麦克诺尔·伯恩斯、李·拉尔夫　商务印书馆
《亚洲艺术中人的精神》作者：（英）L·比尼恩　辽宁人民出版社
《墨西哥：文化碰撞的悲喜剧》作者：（中）刘文龙　浙江人民出版社
《黑非洲艺术》作者：让·洛德　江苏美术出版社

黑色的璀璨

——热带非洲艺术的价值重估

吕品田

在人类文明史上，非洲大陆热带区域的文明形态始终被人类认识的"黑色"所笼罩。时至今日，"黑非洲"这一概念的修辞成分中，仍隐隐夹杂着蒙昧、野蛮、落后、悲惨、邪恶和虚无等消极的认识成见。即便历史上曾有诺克、伊费和贝宁等辉煌的艺术创造，"黑色"的成见仍使得非洲艺术，被整体地"黑"入艺术史的原始艺术范畴。

对非洲艺术来说，它所隶属的原始艺术范畴，很大程度上是没有"时间长度"和相应"时间价值"的特殊范畴。这在文化人类学上的对应含义是"未开化"。因此，在关于人类艺术发展的现成话语阐释中，非洲艺术"以其无有历史为特点"（热尔曼·巴赞：《艺术史》）而仅有一种"空间价值"。欧洲现代艺术家——他们通常被看作是真正发现非洲艺术的功臣——所认识、所接受的，大体也就是这种片面的或被扭曲的价值。关于非洲艺术的既有价值定位，无疑体现了文明价值观上的西方中心主义，以及主导艺术阐释的西方话语。实际上，非西方文明形态的所有其它艺术传统，在西方中心主义的文明语境中，像非洲艺术那样都免不了被入"黑"一家伙。因此，认识热带非洲艺术的价值，与认识我们的艺术传统一样，具有反抗西方话语霸权的意义。

非洲艺术的发现，是属于欧洲人的"专利"，更确切地说，是其掠夺世界、扩张霸权的"副产品"。非洲艺术被发现的历史，乃是非洲民族被征服、被掠夺、被欺凌的、被歧视的历史。

自十字军东征以来，非洲引起了欧洲人的好奇与幻想。中世纪满溢眩光异彩的海外奇谈，以及基督徒心中关于"在黑大陆有一个被上帝遗忘了的、崇拜偶像的王国"的神话，不妨视作欧洲人于15世纪开始其深入内陆的"探险"活动的体面诱因。但是，"事实上，远在黑奴贸易兴起以前，经济需要已成为欧洲人探险的主要动力之一。"（让·洛德《黑非洲艺术》）当时欧洲货币交换出现的严重问题和金本位制的恢复，使欧洲人对黄金倍加渴望，并把贪婪的眼光投向非洲大陆。从此开始直至20世纪上半叶的掠夺行为，使大量非洲艺术品远别"黄金海岸"、"象牙海岸"，不断入充到欧洲的私人奇物室、国家博物馆、旧货市场以至艺术画廊。

早先，欧洲人打量非洲艺术品的眼光，完全是蔑视性

的。一般人仅止于猎奇心的满足，而最早作研究工作的文化人类学家，也只是想从中了解土著民族的社会组织、宗教信仰与生活习俗。这些知识对欧洲人的殖民事业是必要的。至于对待非洲艺术本身，人们的认识和态度深受达尔文生物进化论的影响，以为它是处于文明进化低级水平的蒙昧艺术形态。直到今天，这种认识和态度也很难说有根本的改变。

不过，可以肯定的是，经过几个世纪的诋毁和破坏后，20世纪的现代艺术运动，最终启发了欧洲人对非洲艺术的欣赏。马蒂斯、毕加索、布拉克和德国表现主义者等一批现代艺术家，不仅高度评价非洲艺术，而且从中汲取变革西方传统艺术的创作灵感和形式因素。以至于"原始艺术"作为对未开化民族"原始艺术"的"原始性"的崇尚和追求，成为贯穿野兽主义、立体主义、表现主义、抽象主义和超级现实主义的一种相似艺术倾向，甚至还不同程度地影响或渗透其它现代主义艺术。尽管原始主义者对原始艺术有着不同的理解和选择，但他们共同强调和接受的所谓"原始性"就在于这种艺术形态所具有的从内到外的"单纯性"。也就是说，在他们看来，非洲艺术不仅以分明的轮廓、简括的塑造和稳定的程式显示了艺术形式的纯粹性，而且以这种纯碎的艺术形式将一切偶然的因素强有力地统一到内在感情——一种被认为属于人类本性并体现其原始或基本性质的审美冲动——的直接表达上。对原始主义者来说，如此意义的非洲艺术显然比欧洲古典艺术更接近艺术的原始性质，更吻合他们在现代文明的异化现实中维护自我价值的心理需要和追寻个体生命意义的审美旨趣。后一方面乃是欧洲现代艺术家发现并重估非洲艺术的真正立场和实际角度。

从人类目前的生存状态来考虑，现代艺术家由非洲艺术中发现的"单纯性"，不只是对西方世界，也对业已卷入现代文明潮流的非西方世界，都切实地构成一种具有相当普遍性的价值。面对现代文明所导致的普遍异化或分裂，所谓非洲艺术的"单纯性"为现代人提示出一种审美解救方式，一种诉求个体生命体验的逸出线性时间的空间化方式。这种方式的把握已经成为现代艺术的革命性成就，它表现为以纯粹的艺术形式和直接的审美体验，超越被线性时间所统治的有限现实，使相对于"我"的一切外部的、现

实的、历史的"物"，皆在主体心境中与人的自由理想交融统一。基于这种方式的审美经验，同时返身作用于现代人，使之倍觉单纯性的非洲艺术有一种返朴归真、物我化一的现代感。

不难理喻，"单纯性"作为对非洲艺术的一种肯定性价值看待，如同早先众口一词的鄙视和否定，完全是欧洲人从自身利益和自身遭遇来考虑问题的产物，其价值内涵根本得之于西方中心主义价值观的投注和规定，其现实意义也根本取决于西方资本主义价值追求所引起的灾难性后果。这种美学角度的肯定性价值看待，是以"未开化"、"无历史"等文化人类学上的否定性价值看待为前提的。如同其物质形态被从母土中拽出来，沦落为漂泊异邦的民族志标本或猎奇者的收藏，非洲艺术的精神形态也被从所属的社会文化机体上肢解而下，成为漫游异质文明环境的一种异化的抽象概念形态或失落"时间意义"的纯粹"空间价值"。显然，无论褒贬毁誉，对于非洲人民所创造并真正属于他们的艺术来说，既有的西方话语都不可能构成终级的价值判断。

不要轻信东非大裂谷是人类发源地一类的科学神话，那是生物进化论预设的陷阱。绕到社会进化论那里，你便会看到人祖是怎样忘恩负义地撇下终究"未开化"的一支给黑非洲，而带着高智商的主力落户欧洲大陆，并从此随时间的直线推移向人类的高度文明一种挺进。出于对西方话语的警惕，我们宁可相信时间像个圈是循环往复的。一种文明就是一种文明，一种文化就是一种文化。它的价值和它的发展程度，并不以非其文明非其文化的外在"直尺"为绝对衡量，只能就这种文明这种文化针对一方水土一方人的适应性和适应程度相对而论。任何文明任何文化，一旦脱离既定的社会生态环境便成了不可同日而语、等量齐观的他物或死物。

因此，有必要对非洲艺术再作一种价值判断。

倘若不蔽于成见，何尝不可见得这一点：非洲艺术自以不可磨灭的文化特性和美学特征，提示了一种不同于西方话语却与非洲各民族的社会生活休戚相关的"艺术"概念。像许多非西方艺术实践皆有体现的那样，这种"艺术"概念并不以可以独立看待和单纯把握的艺术性为艺术的本位价值，它强调艺术对社会生活的全面参与、全面融入、全面承诺或全面体现，承担社会生活所期望、所需要、所赋予的且又非其不能的价值担待。与其说这样的艺术不存在本位价值，不如说它的本位价值所执不以西方话语的艺术性，而以本土话语的"艺术性"为据。

就活跃并作用于本土社会生活的非洲艺术而言，其"艺术性"体现在一种样式、一种造型、一种纹饰或一种颜色切实地实现了它的某种或某些价值担待。失去这一定的价值担待，或者所担待的不是社会化的价值，那么，作为艺术形式的上述任何成分，其本身则不足以自立自为，无从可言"艺术性"。因此，以社会价值担待为本的非洲艺术，总是和本民族的政治、经济、军事、教育、宗教信仰以及伦理道德等广泛的社会实践混合交融，并作为载体或媒介在整合社群、规戒示范、鼓动生产、记述历史、交流思想、传播知识、证明身分、昭示责权、惩罚褒奖、祈禳疗治以及寄情娱乐等复杂的社会功利方面，发挥积极而特殊的作用。大量材料表明，传统非洲艺术的创造，包括某种造型活动的开展或某种造型样式的推出，其动机总是关联着比审美要求远为宽泛、复杂的社会需要，而且这种关联往往以随俗的方式得以实现。多贡木雕中有一种双臂高举的传统雕像样式，依照风俗习惯，多贡人有时把它作为祈雨之物，有时则用以解释如何行动会有利于生产劳动。面具对非洲许多民族都是重要的，用途极其广泛。部族庆典、人生礼仪或祈禳活动中的歌舞当然少不了面具，就是惩罚罪过，酋长也要戴上特定的面具以显示其权威性。显然，原生形态的非洲艺术，是本土社会生活的有机构成，不曾有游离其外的生态独立性或价值独立性。一言以蔽，非洲艺术是不具有独立性质也不以独立性质为终级价值追求的艺术，它拒绝任何意义上的"单纯性"企图。因此，可以把"混合性"——一种介入并体现社会生活复杂关系的非独立性质，视为非洲艺术契合其民族文明历史和社会现实的文化特性。

在遭遇西方文明的分裂力量并受其破坏之前，非洲各民族的传统艺术始终保持着自身的文化特性。尽管各民族信仰和文化并不统一，但如同撒哈拉史前岩画、乍得或尼日利亚的古代陶塑与青铜艺术以及班巴拉人、多贡人、塞努福人、巴加人、巴库巴人、巴卢巴人晚近的木雕艺术所显示的，非洲艺术的"混合性"文化特性经受了巨大时空跨度的考验，而不曾为政治演变、朝代更替或外族入侵所改变。这是文明活力的使然，是民族信仰和文化内在连续性的使然。非洲民族普遍崇尚的祖先信仰和来世观，使他们对沉浸于习俗的艺术始终保持深信不疑的价值认同。在非洲艺术那里，混合性的"空间价值"是有"时间长度"有其"历史"的，它不是原始艺术。毫无疑问，在欧洲人闯入之前，黑非洲还没有谁会想到把时间拉直来测量自己是否"进化"。

非洲艺术与其文化特性相对应的美学特性是原始性。不同于欧洲现代艺术家所理解的"原始性"——它丧失了"时间"维度而仅剩单纯性的"空间价值"，这种原始性在

于艺术的原始状态和性质未因文明的历史推进而瓦解或异化。现代人为之殚精竭虑的弥合有限与无限对立的问题，在"未开化"的非洲人那里是不存在的。保持生态和价值混合性的艺术形态，为他们提供了一个消除主体与客体、精神与物质、理性与感性、自由与必然、历史与现实、自然与人文、个体与集体、审美与实用对立性的通道或架构。或者说，非洲民族自持的信仰和文化，根本没有也不可能把困扰欧洲人的一系列思维性质的对立范畴引入他们的宇宙和人生。对他们来说，天地万物是个生命统一体，普遍的灵性在其中往来穿行、自由流淌。通过一定的方式，人们可以和它对话、交往，使之顺随人意。艺术时空即是灵性通达、人事化解的证明或预示。在非洲有一种旨在让年轻人学会遵守社会规范的授奥仪式。仪式中，授奥者要戴着面具代表神灵施教；结束仪式时，全村人要参加集会，"在戴着面具的舞蹈中，奥秘的意义被召唤出来 以往的少年死去为的是在新的环境下作为成年人而新生。"（让·洛德：《黑非洲艺术》）现住在尼日利亚中部地区的部族，像早先创造诺克艺术的部族一样崇拜祖先。他们认为祖先像是生命力的源泉，生者可以从中接受到这种力量。基于灵性所维护的统一世界，艺术没有理由要从中"升华"出来，做所谓"纯审美"的孤家寡人。在非洲社会生活中，艺术是可以诉说一切的语言、沟通一切的途径、体现一切的载体，它被那里的人民视为与普遍灵性打交道的适当方式。

原始性，赋予非洲艺术以特征明显的感性魅力。基于视觉接触的审美体验，我们可以用激情奔涌的热烈、如鼓如舞的律动、恣肆率性的强悍、天真自然的朴拙、神秘莫测的深邃和酣畅明快的显达，来描述包括绘画（岩画、壁画等）、雕塑（陶塑、铜像、木雕、牙雕等）、面具、编结、织物、服饰、化妆、环境布置以及匠心独运的实用造型和装饰图案在内的整个非洲艺术的感性魅力。我们还可以透过因复杂民族成分、复杂宗教信仰以及复杂历史和社会环境而格外纷繁的艺术现象，归纳非洲艺术普遍呈现的一般特征，即结构表意化、造型程式化和形象情境化。

非洲艺术的结构，像欧洲艺术一样表现为视觉形式元素的结构，但不取决于形式趣味和形式法则。它强调并体现"意义"的联结，以"意义"本身的圆满构成为原则。而且，至关重要的是，这种"意义"与纯粹个人旨趣无缘，其根本来源是以传统风俗信仰为载体的历史性集体意识或社会意识。一种表现妇女捣舂黍米的多贡小雕像，其"意义"在于奥贡王的生命和黍米的增加有对应关系。当地流行的一个神话故事，确立了这种"意义"。对于这类雕像这样的内在结构，视觉形式元素本身，诸如其性状如何、关系如何是无关紧要的问题，紧要的是它们必须顺应圆满构成一种"意义"的中心需要。我们由非洲艺术形式所感受到的，那种不论具象或抽象、平面或立体、软材或硬质而一应的夸张、变形和概括，都是结构表意化的自然形式效应。

缘自历史性集体意识或社会意识的"意义"，通常具有高度的明确性、稳定性和通约性。"意义"的这些特征，必然会反映到艺术处理上并通过相应的艺术处理不断加强。造型程式化便是由相应的艺术处理体现出来的一种艺术特征。这种艺术特征的价值，并不在于一种程式便于作者驾轻就熟地处理艺术素材，而在于它有利于广大的社会成员轻而易举、准确无误地识别和领悟艺术中的"意义"。即如刚才提到的多贡小雕像，有关人物个性的素材对它毫无价值，但"捣舂黍米"作为一种造型姿态的程式，却于关联神话阐释的"意义"有利害关系。对非洲艺术来说，这种艺术特征不能仅从艺术风格学上理解，而特别需要从文化人类学角度来把握。它是非洲艺术针对"意义"的圆满表达和传递所呈现的一种静态形式特征。

几乎所有保持艺术原始性的艺术，都是"动态"的。非洲艺术更是如此。对于生活在传统风俗信仰中的非洲人员，艺术中的"意义"不是仅供思考仅作审美的，它是参与并影响社会生活的现实力量，具有切实的人文功利价值。因此，艺术必须进入社会生活，并且只有在具体的社会情境中，其"意义"的价值和作用才能真正实现。形象情境化便是非洲艺术针对"意义"的真正实现而呈现的一种动态形式特征。这意味着非洲艺术是不能从它的社会生活环境中割裂出来的，而它的真正价值意义，也只有生活在他们自己土地上的非洲人民能够真正地、深切地领悟。

这套书系旨在为读者提供一个视觉接触非洲艺术的机会。出于对这一机会的重视，通常不列入非洲艺术（热带或黑非洲艺术）范畴的埃及艺术，在本书系中被特地安排了一定篇幅。保持非洲地理概念的完整性是一种考虑，更主要的是，还考虑到埃及艺术虽有文化上的特殊，但地缘关系使之与腹地的黑非洲艺术不乏古往今来的联系，尤其是在民间。同样出于对这一机会的重视，重庆出版社的涂国洪先生以他学者的智慧和诗人的热情，还有显而易见的辛劳，为本书系图片资料的遴选、编排和说明，提出了很多中肯意见，在此深表谢意。非洲艺术一直未得到应有的重视，国内的介绍和研究工作更是凤毛麟角。限于条件和水平，书系中难免不足和讹误，请读者批评指正。

2000.4.18
于北京恭王府

图 版 目 录

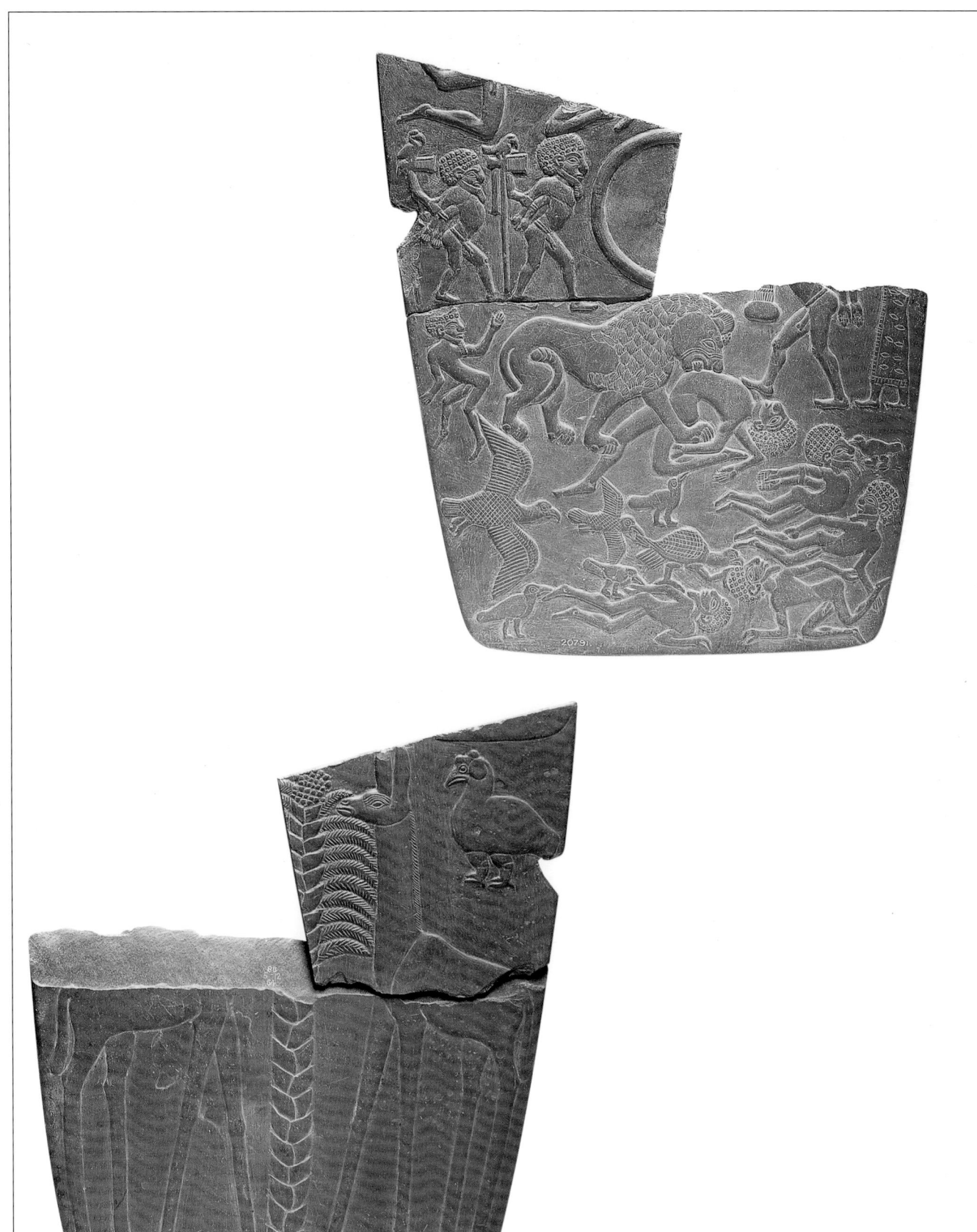

1. 战场图式　岩石　公元前3100年　(上)16.5 × 17 × 0.9cm　(下)32.5 × 31 × 10cm

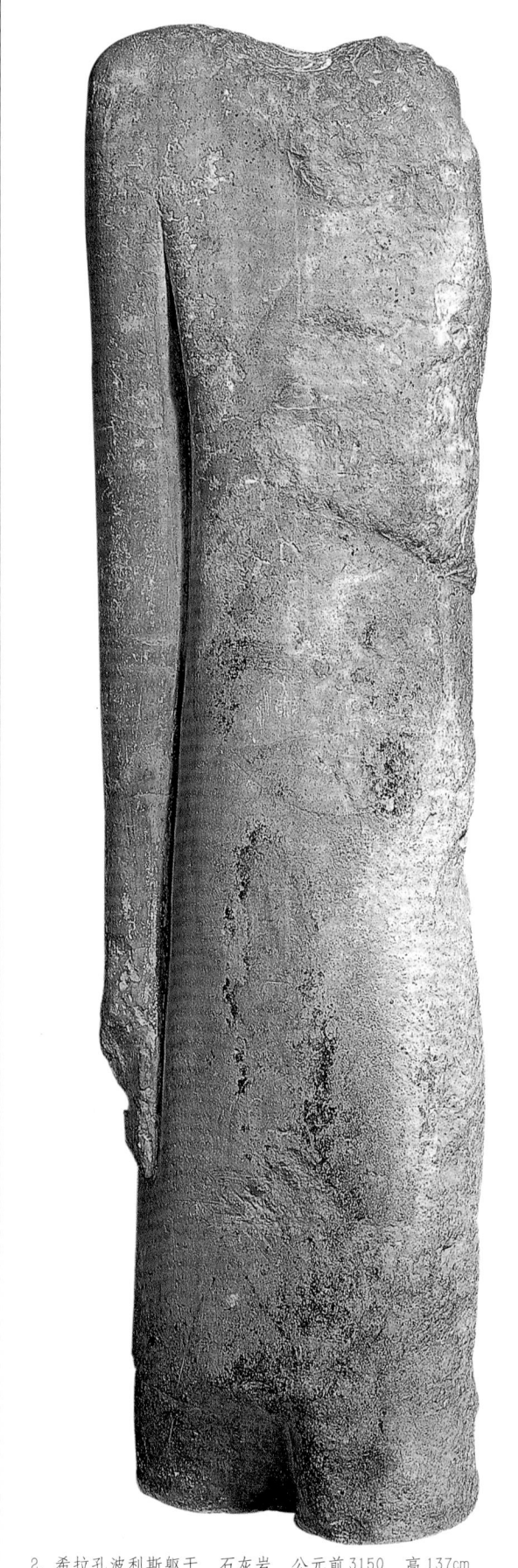

2. 希拉孔波利斯躯干　石灰岩　公元前3150　高137cm

3. 男性小雕像　玄武石　公元前3100年　39.5×10.8×7.5cm

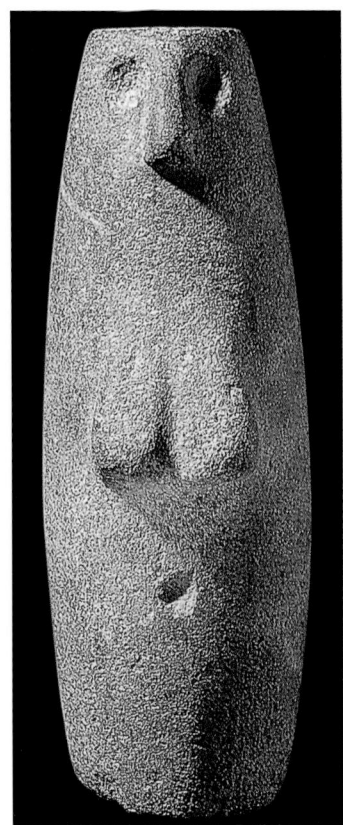

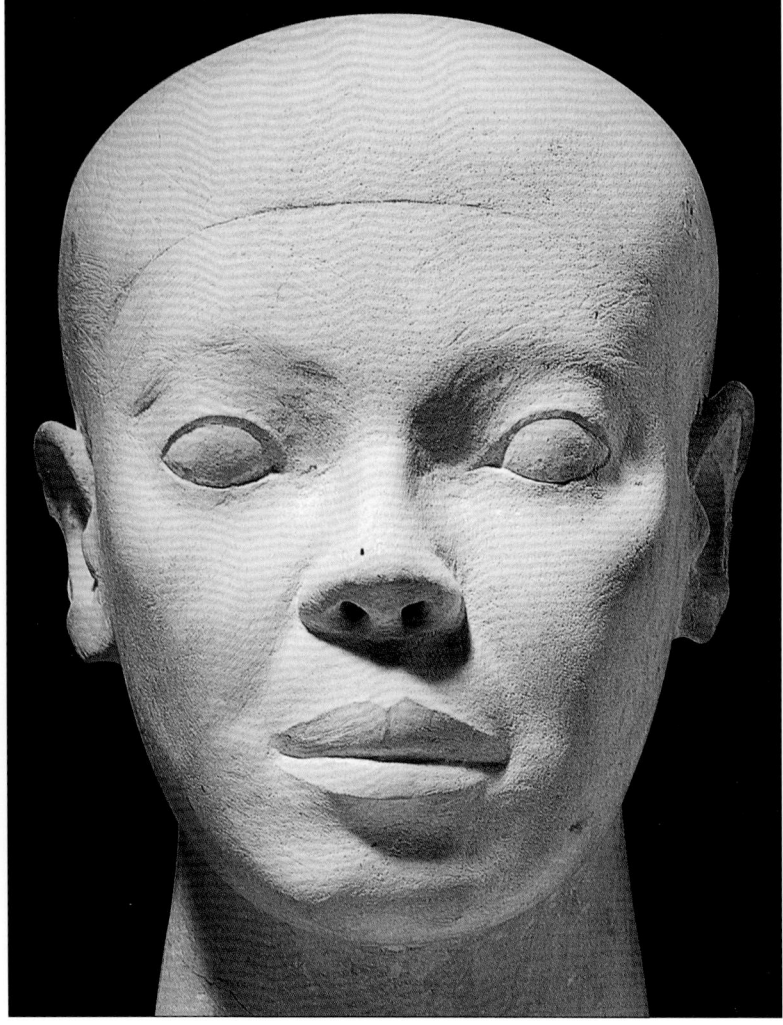

4. 佚名
5. 拟人(?)饰板 沙石
 公元前50世纪 19×7×2.7cm
6. 女像 石灰岩
 公元前2630-2524年
 29×19×25cm

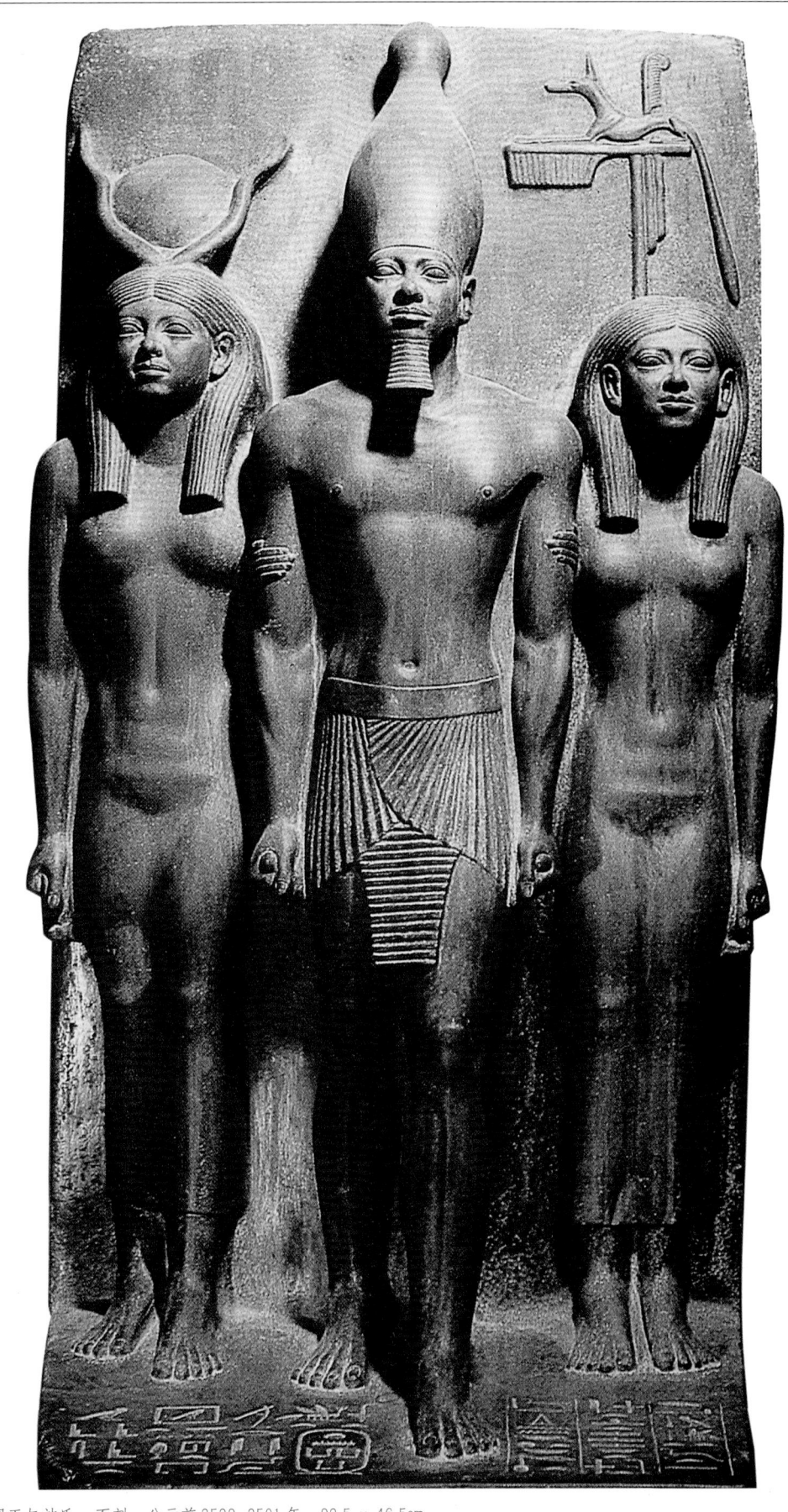

7. 米塞里努斯国王与神氏　石刻　公元前 2529-2501 年　92.5 × 46.5cm

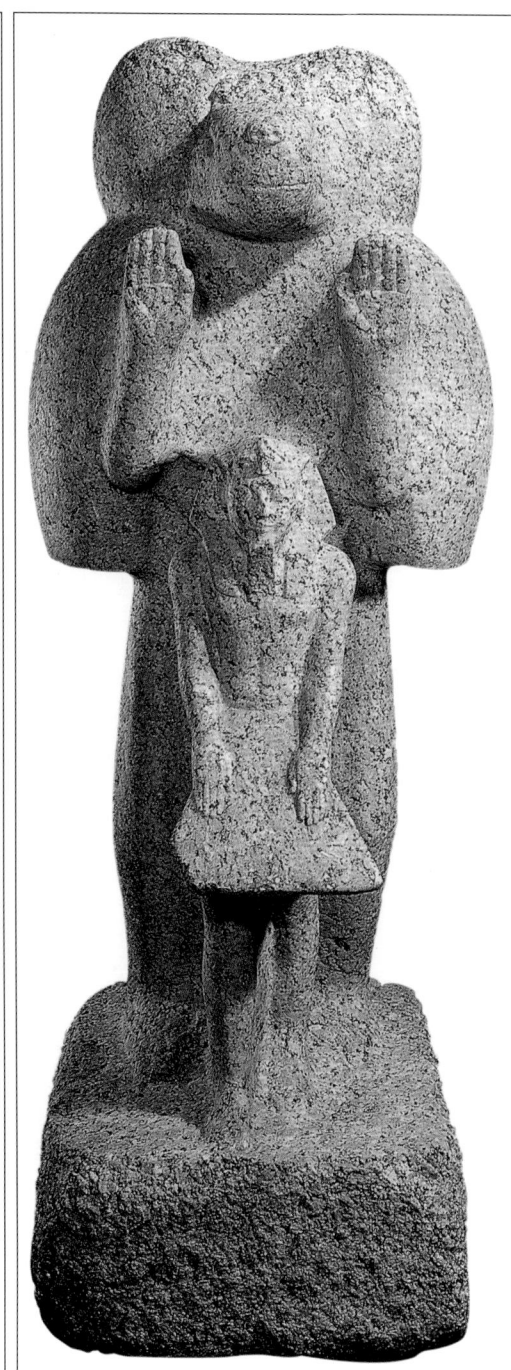

8. 女王安克涅斯梅尔二世与国王佩皮二世雕像　方解石　公元前 2269-2181 年
38.9 × 17.8 × 25.2cm

9. 一国王及作崇拜状的狒狒　花岗石
公元前 1427-1400 年　高 130cm

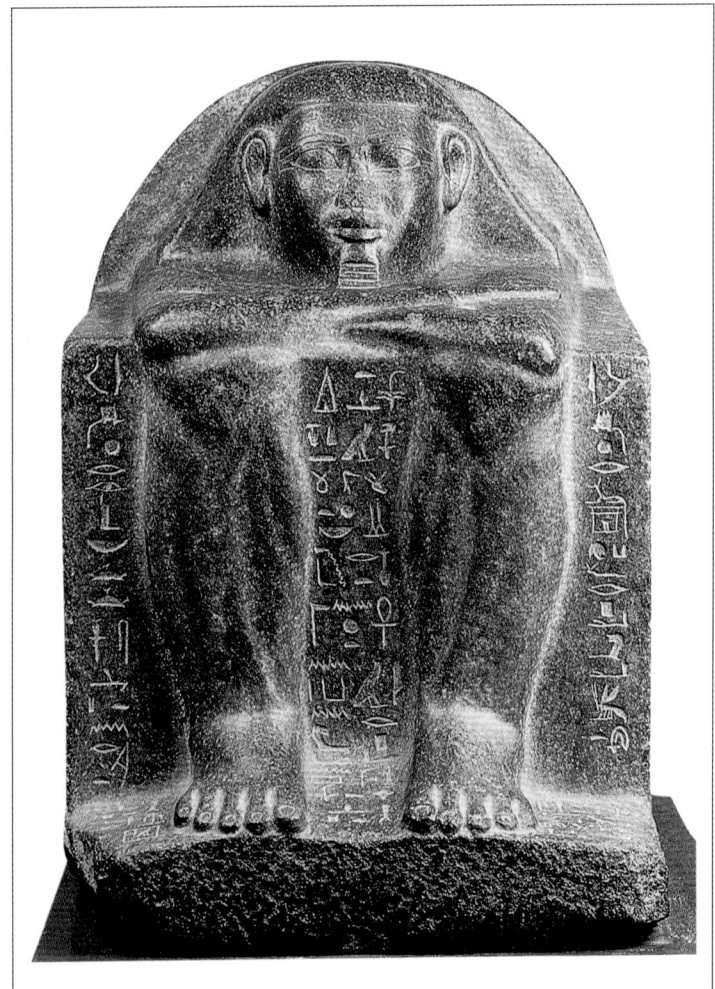

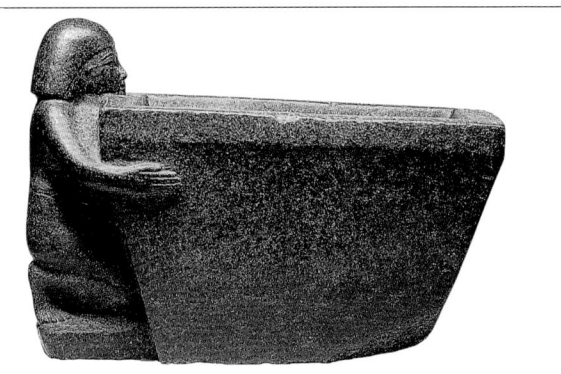

11. 祭祀盆　辉长岩　公元前 1390-1352 年
24 × 19 × 35.5cm

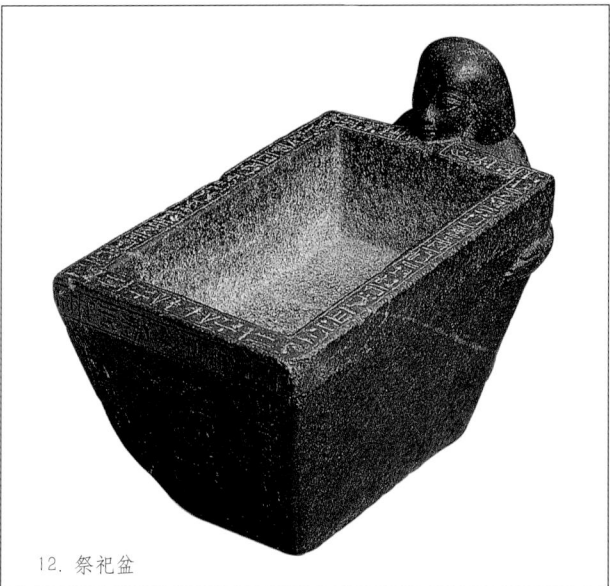

12. 祭祀盆

10. 赫台普陵墓雕像　花岗闪长石　公元前 1985-1955 年　高 73.7cm

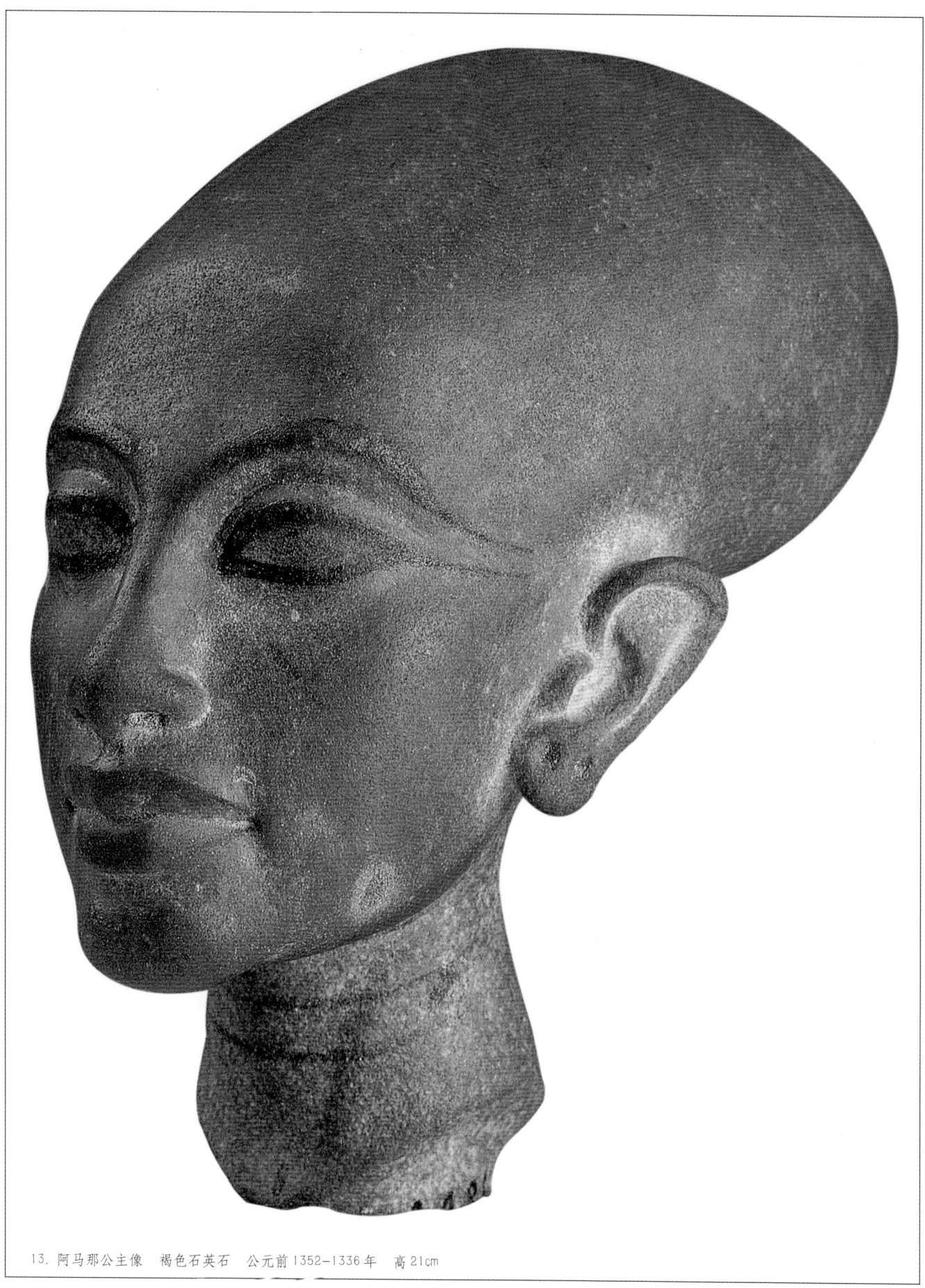

13. 阿马那公主像　褐色石英石　公元前1352-1336年　高21cm

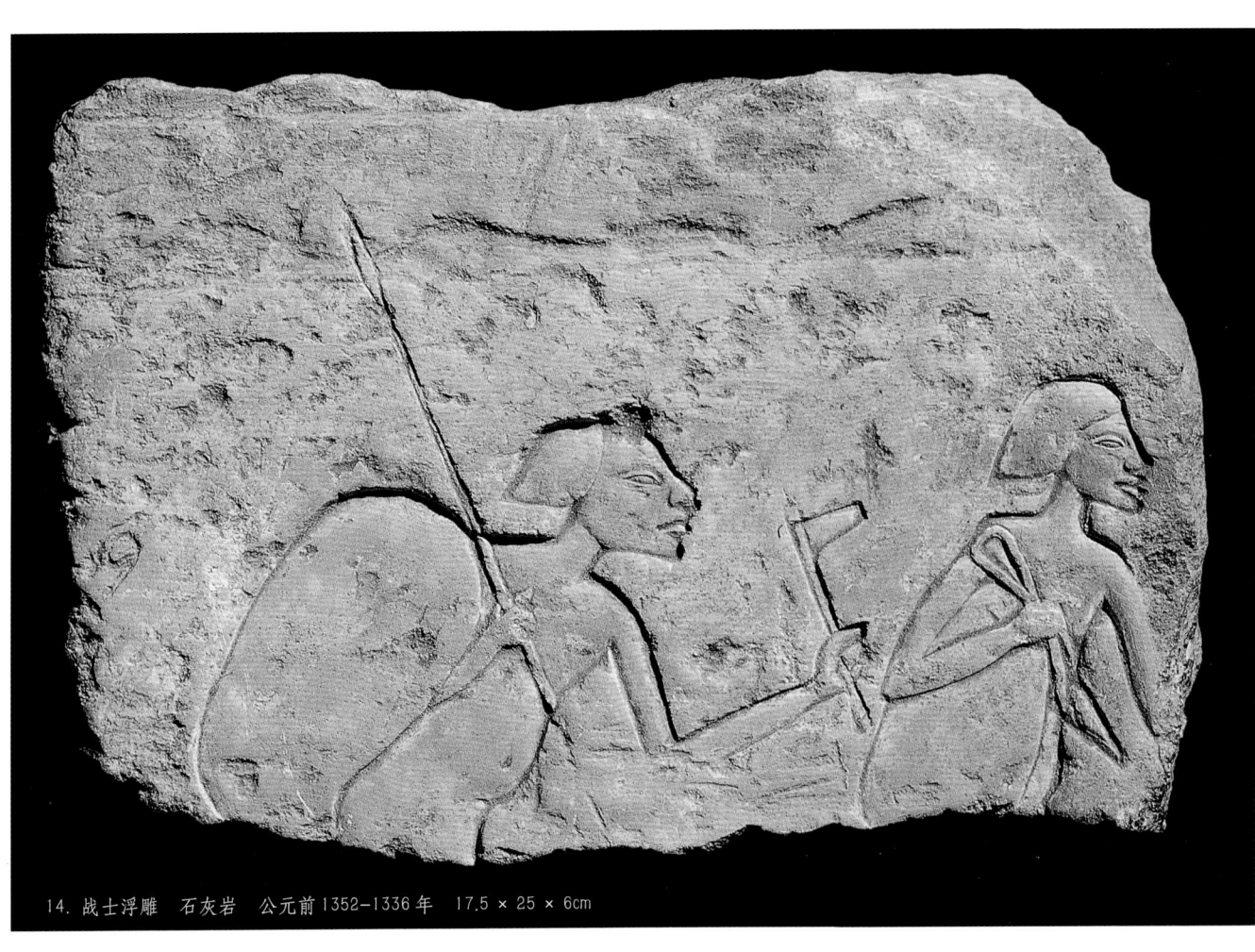

14. 战士浮雕　石灰岩　公元前 1352-1336 年　17.5 × 25 × 6cm

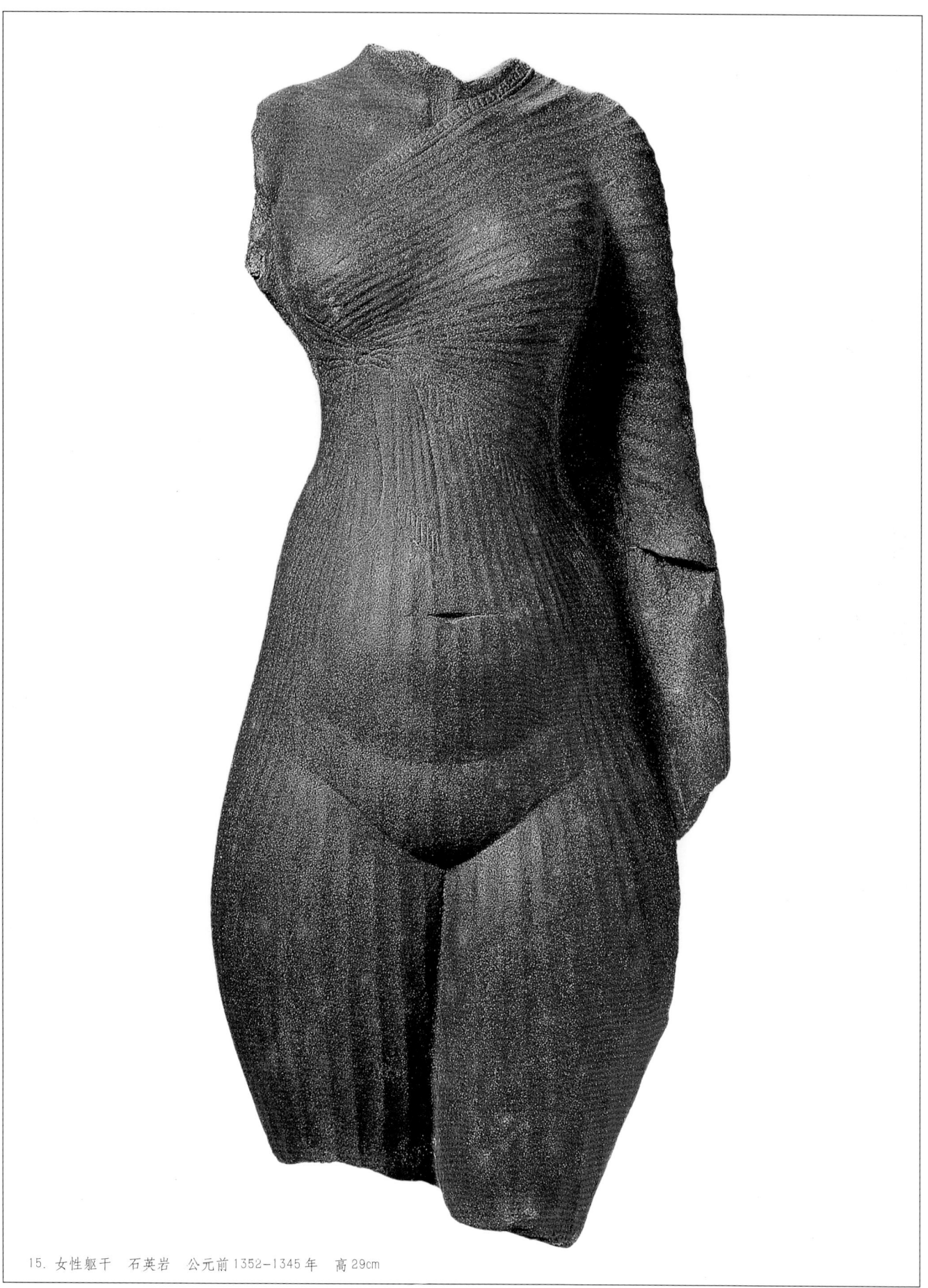

15. 女性躯干　石英岩　公元前1352-1345年　高29cm

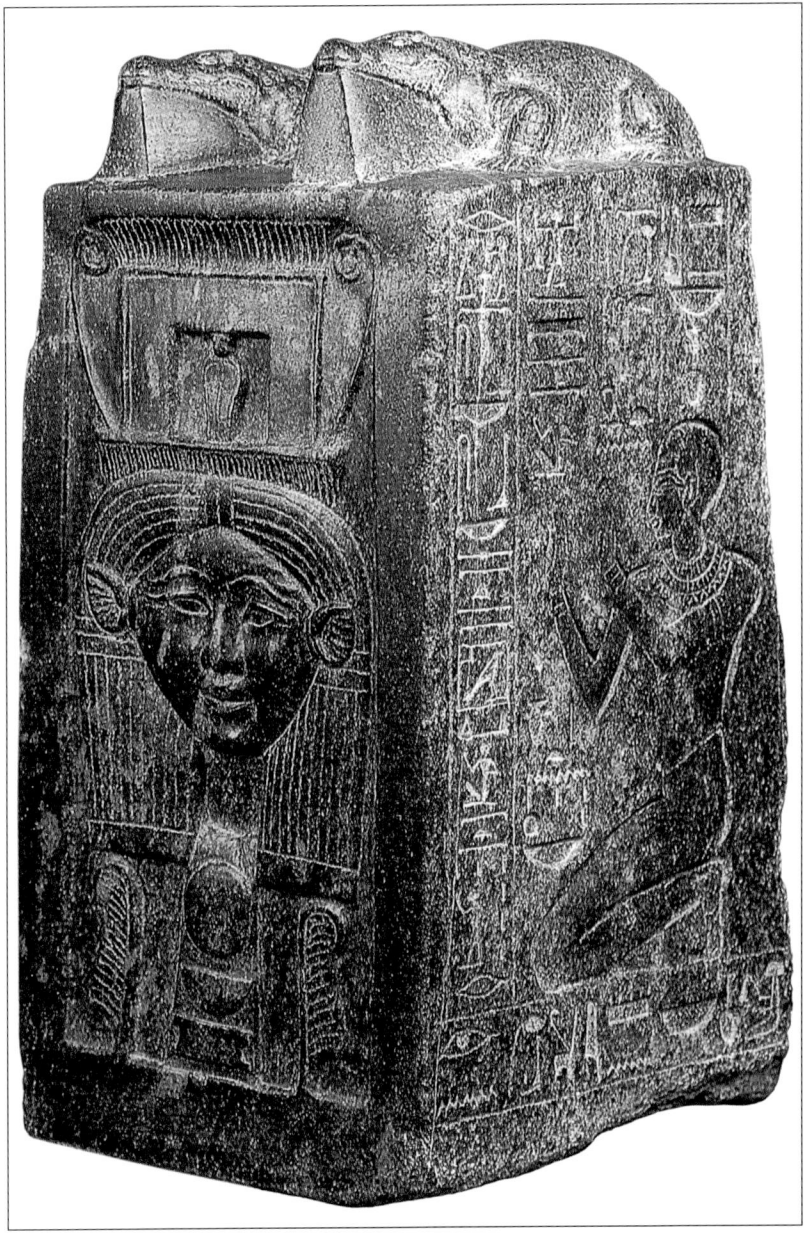

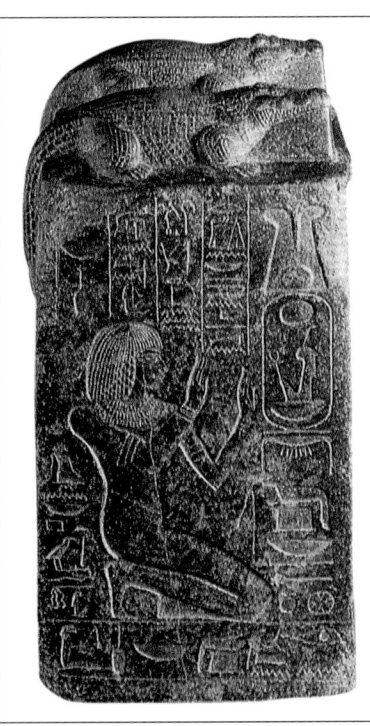

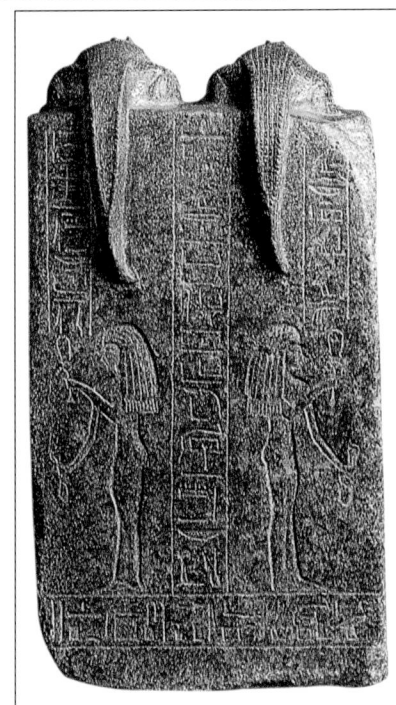

16. 涅布涅弗奉献的神庙纪念柱　花岗闪长石　公元前1390-1352年　55.5 × 30 × 30.5cm

17. 涅布涅弗奉献的神庙纪念柱(后)

18. 涅布涅弗奉献的神庙纪念柱(右侧)

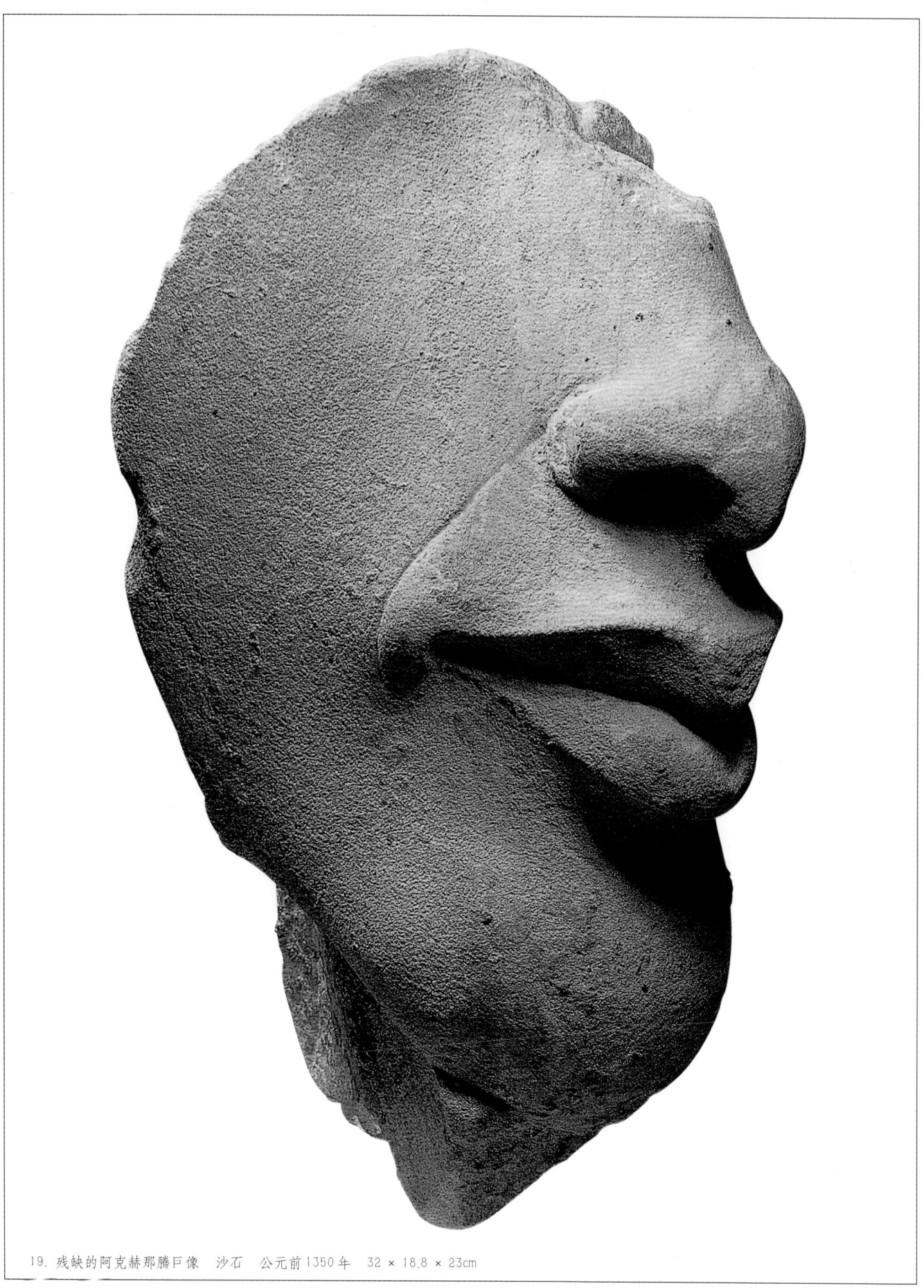

19. 残缺的阿克赫那腾巨像　沙石　公元前1350年　32 × 18.8 × 23cm

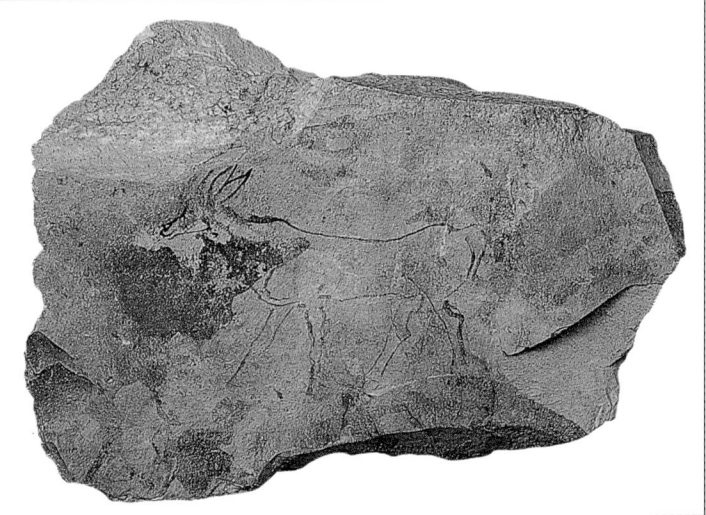

20. 女王像 石灰岩 公元前1150年 14×8cm
21-22. 描绘公牛的石块 石灰岩 公元前1295-1186年 11.8×16.2×2.2cm

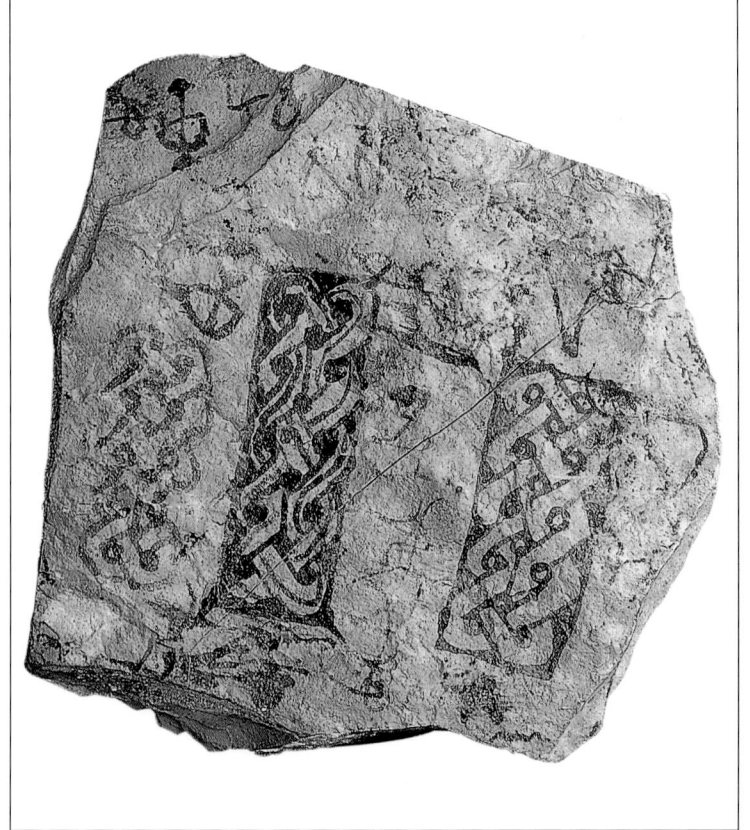

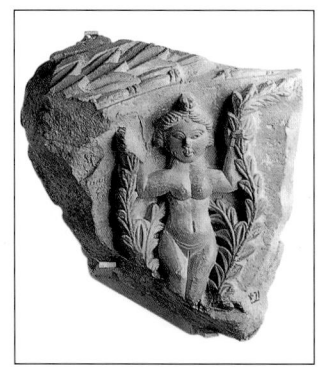

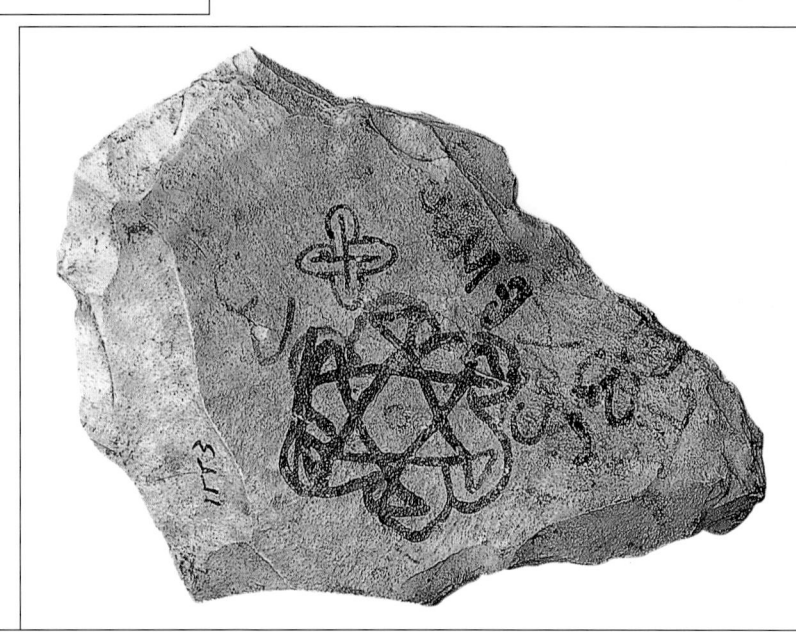

23.25. 彩绘石片　10 × 10cm
24. 彩绘饰板　石灰岩　60 × 100 × 60cm

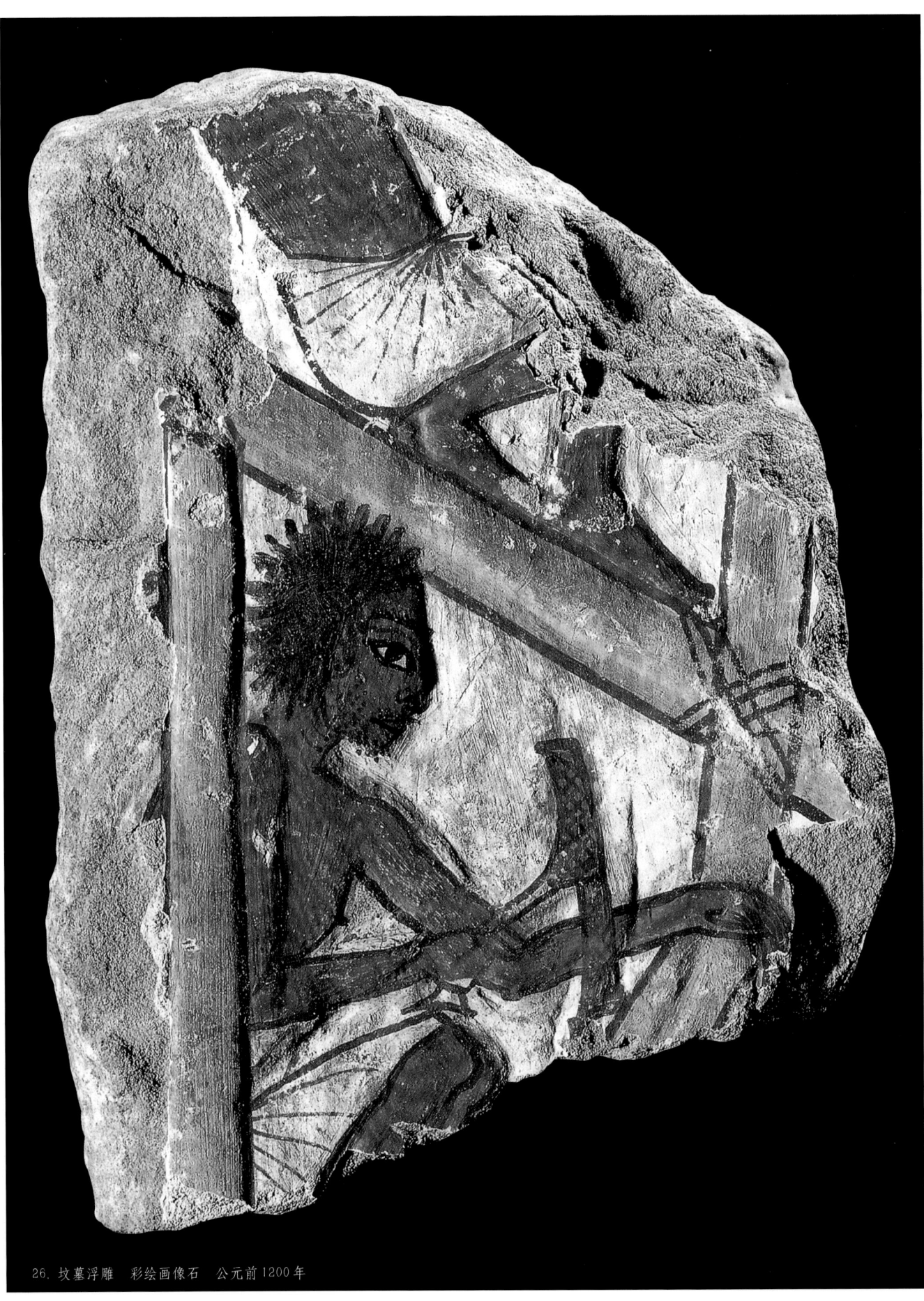

26. 坟墓浮雕 彩绘画像石 公元前 1200 年

27. 装饰性陶片　石灰岩　公元前1200-1153年
15 × 13.5cm
28. 浮雕　石灰岩　公元前670-657年
23.9 × 28.7cm

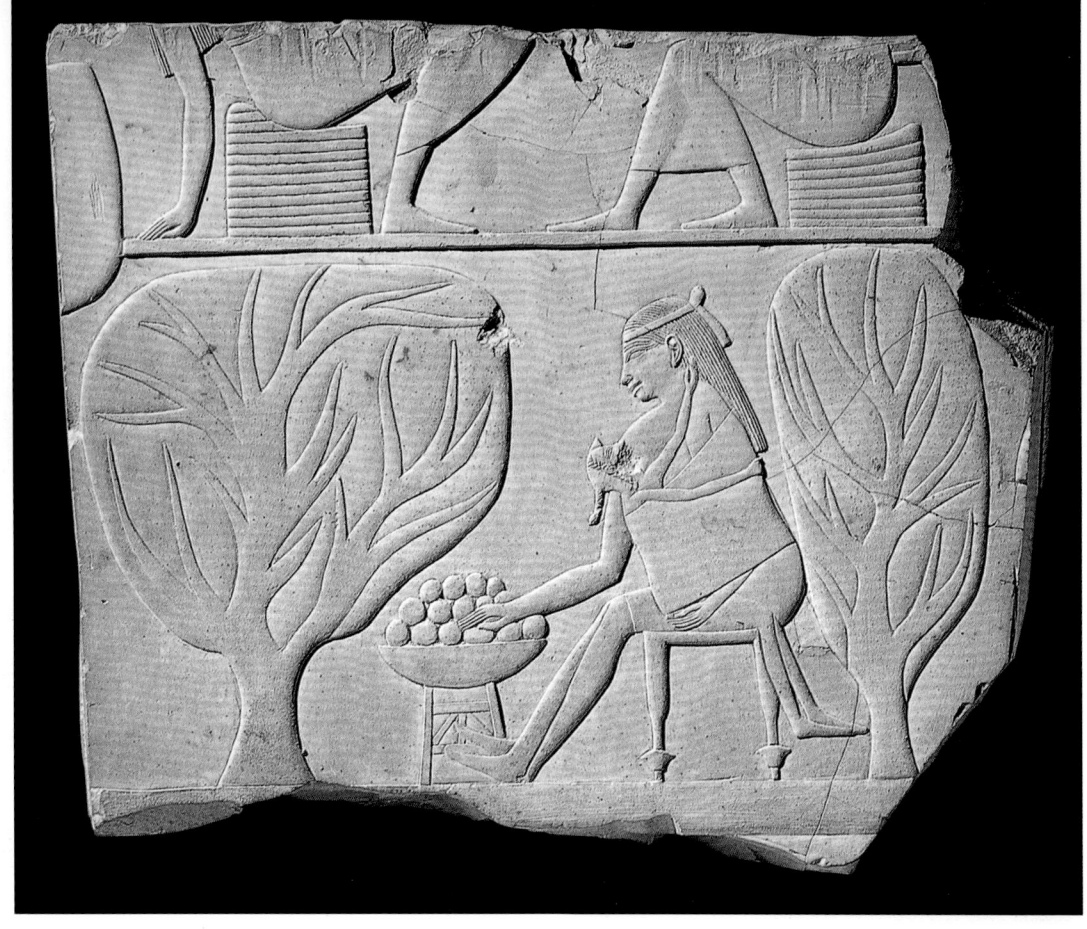

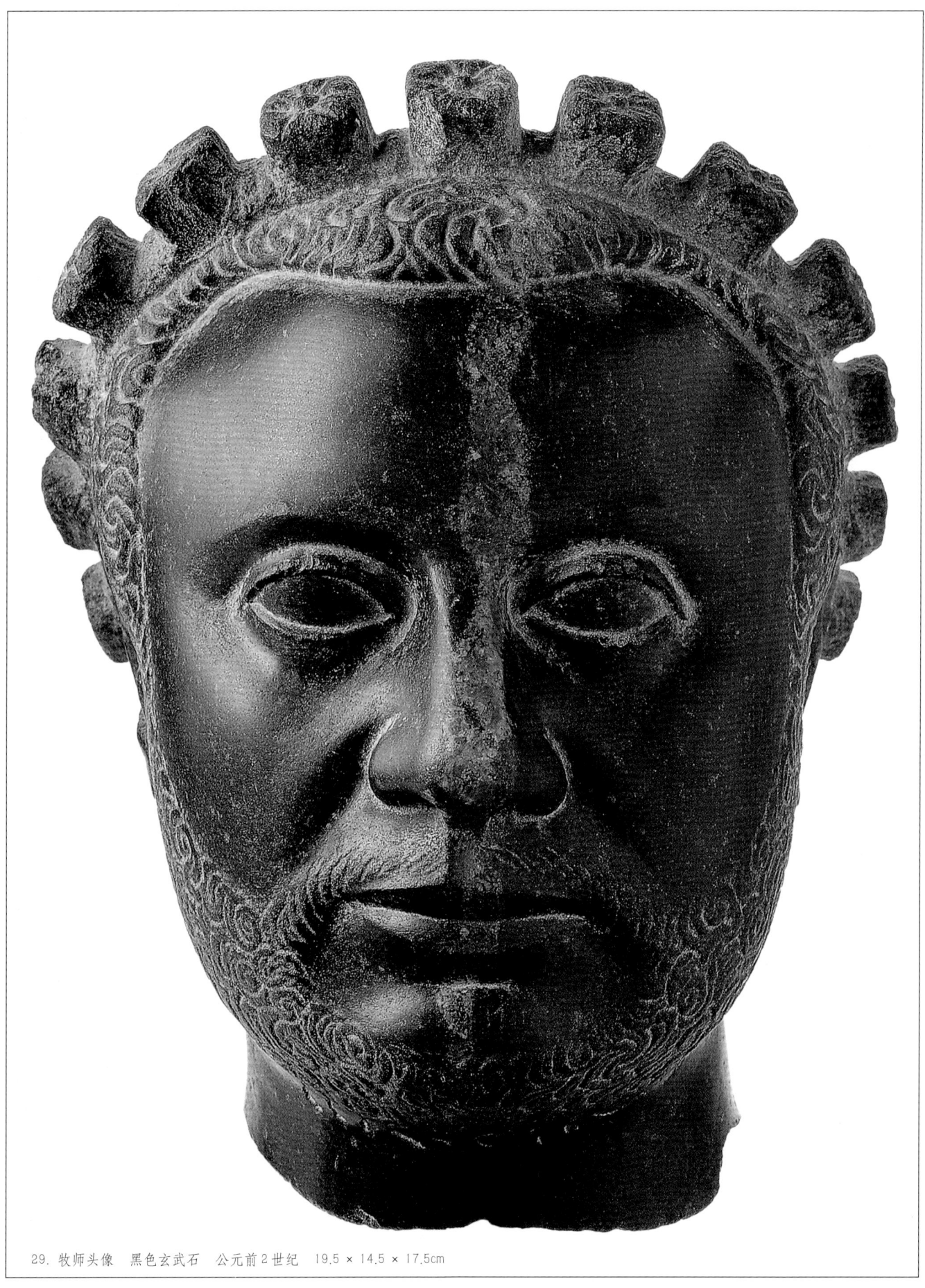

29. 牧师头像　黑色玄武石　公元前2世纪　19.5 × 14.5 × 17.5cm

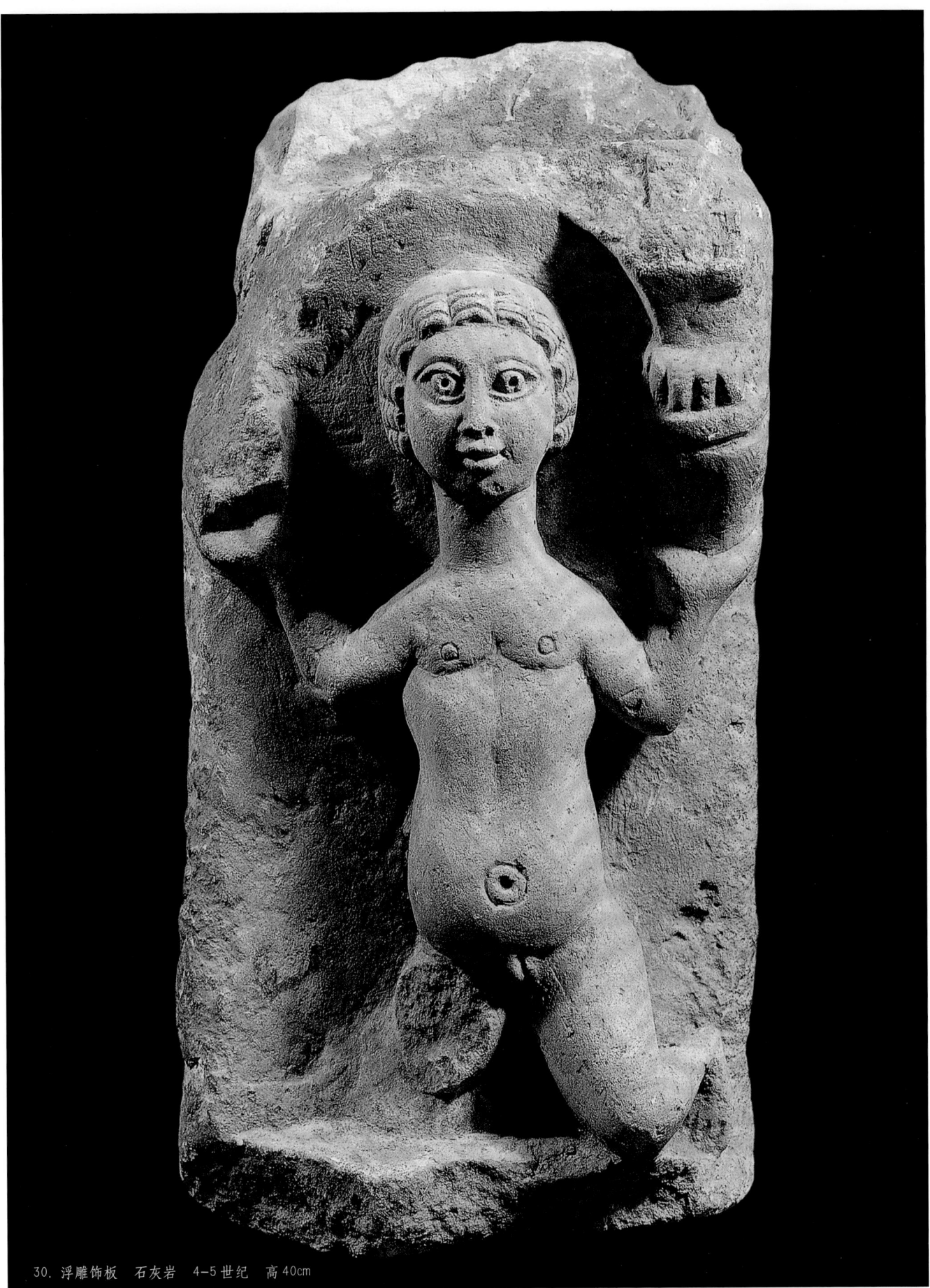

30. 浮雕饰板　石灰岩　4—5世纪　高40cm

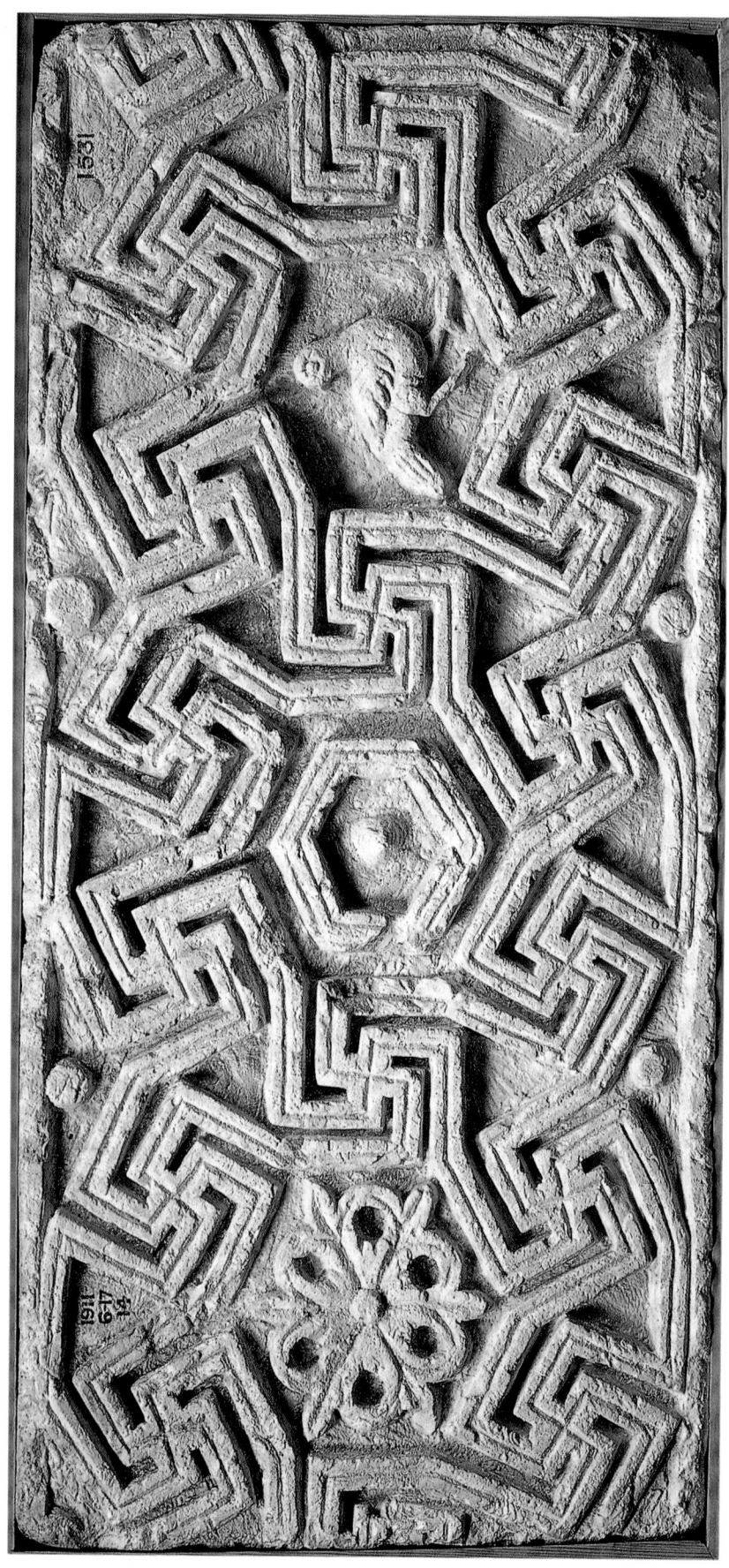

31. 浮雕饰板　石灰岩　5—7世纪　31.2 × 62.4cm

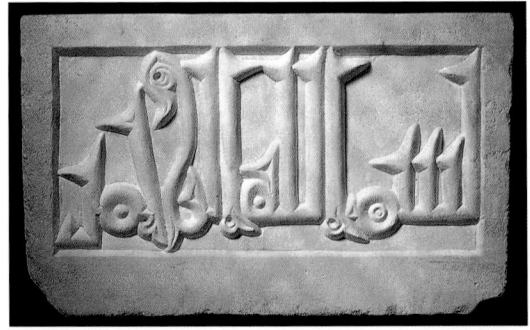

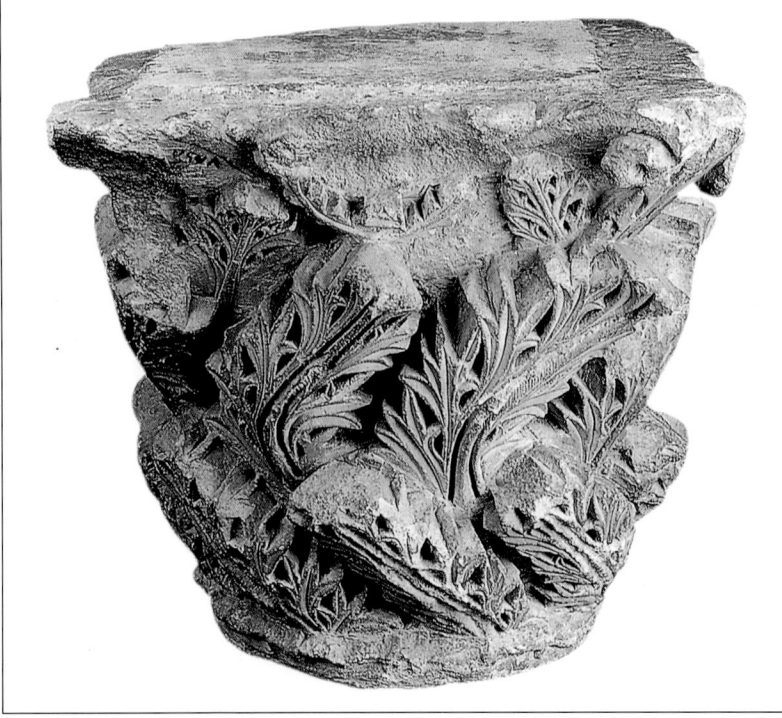

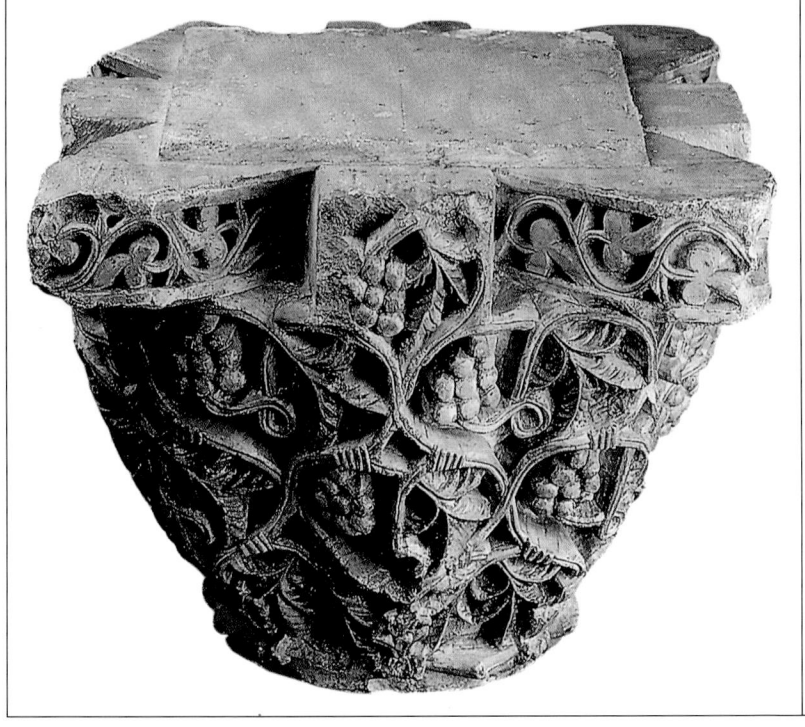

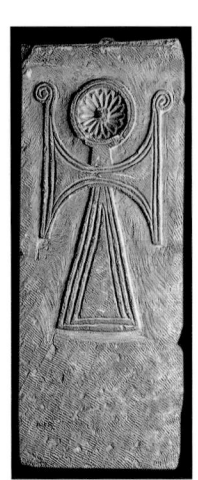

32	
33	34
	35

32. 墓碑饰板 大理石 967年
　　39×75cm

33-34. 柱顶浮雕 43×42cm

35. 浮雕饰板 石灰岩 7-8世纪
　　100×50cm

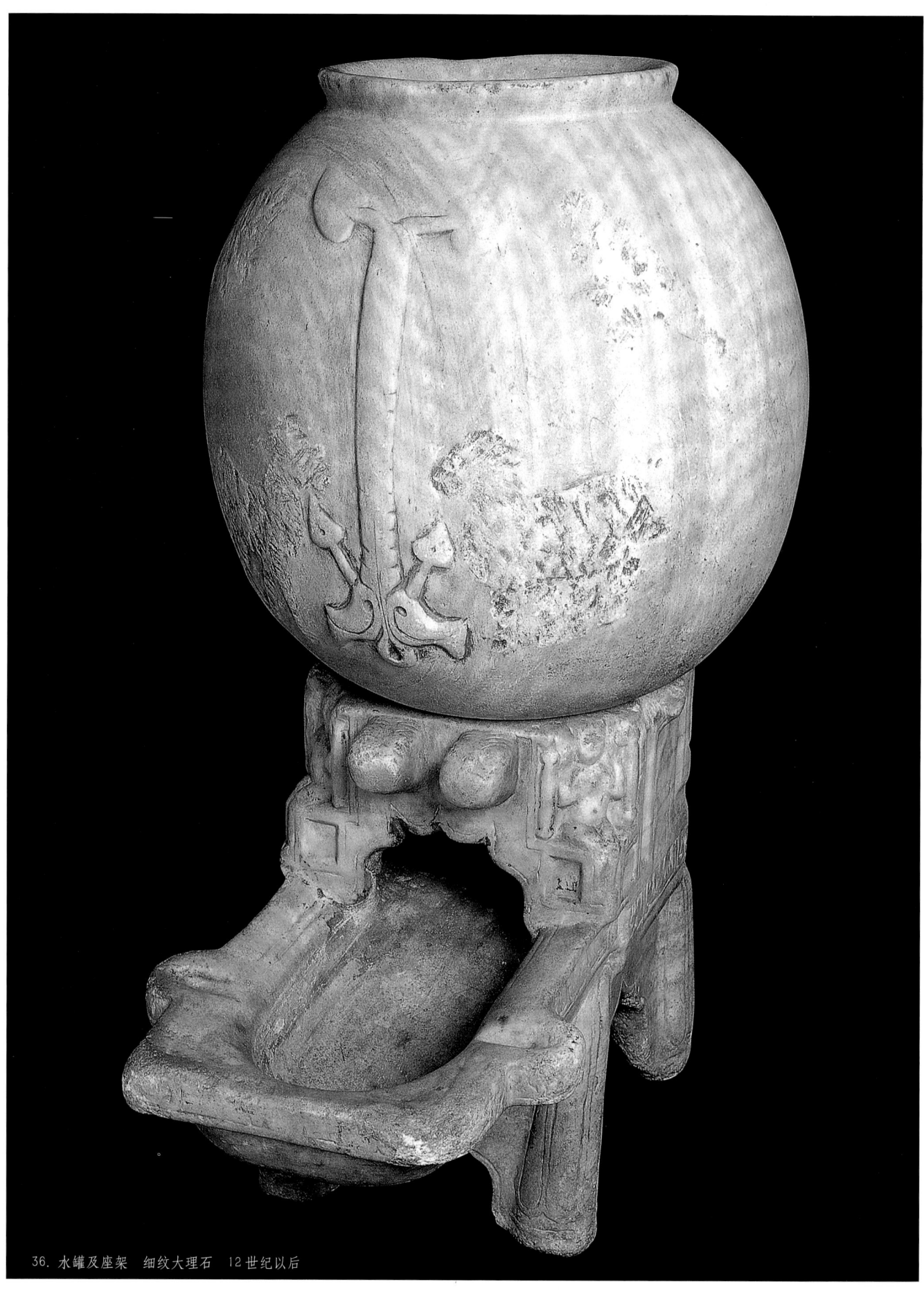

36. 水罐及座架　细纹大理石　12世纪以后

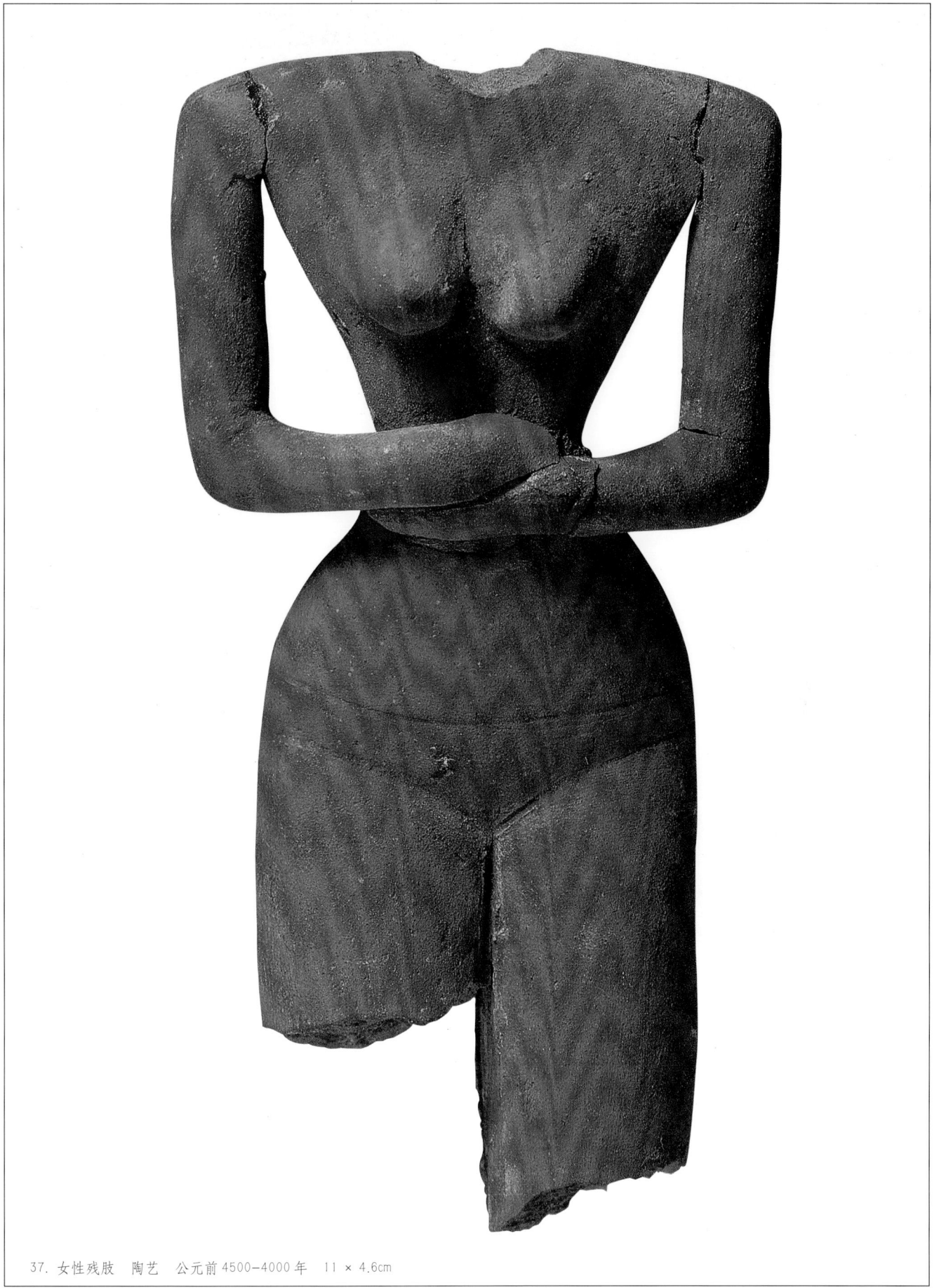

37. 女性残肢　陶艺　公元前 4500-4000 年　11 × 4.6cm

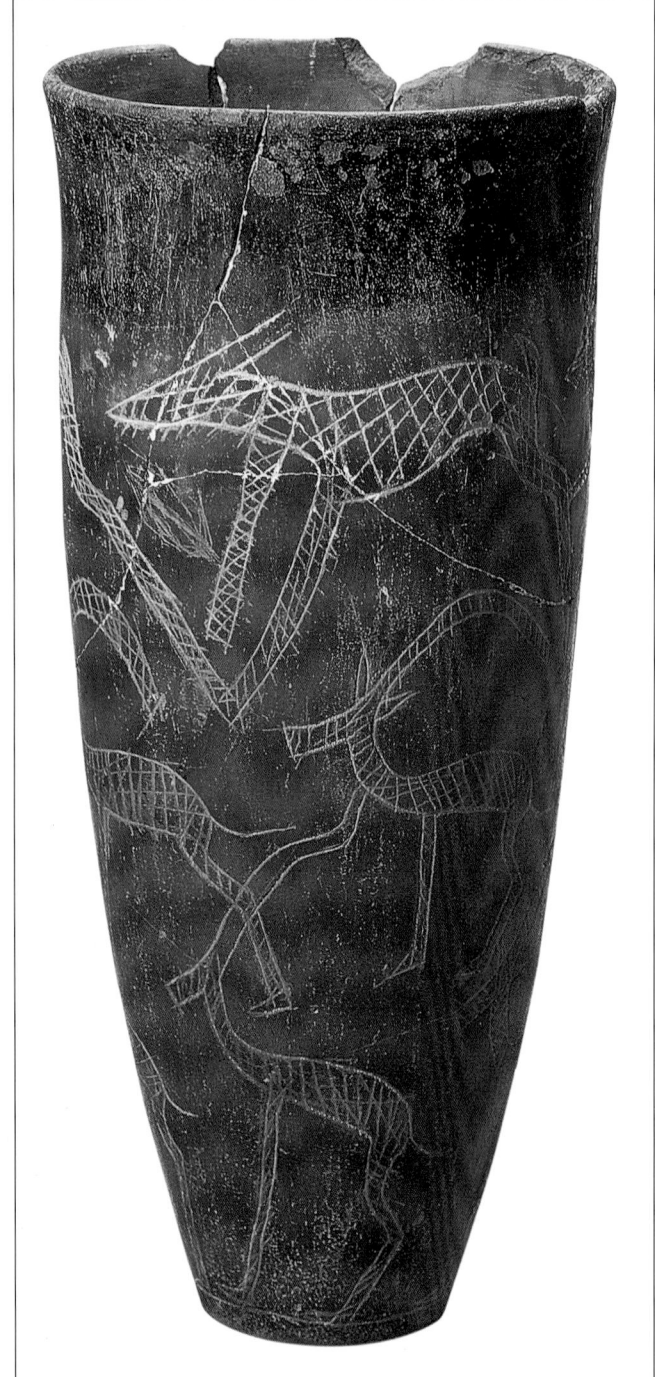

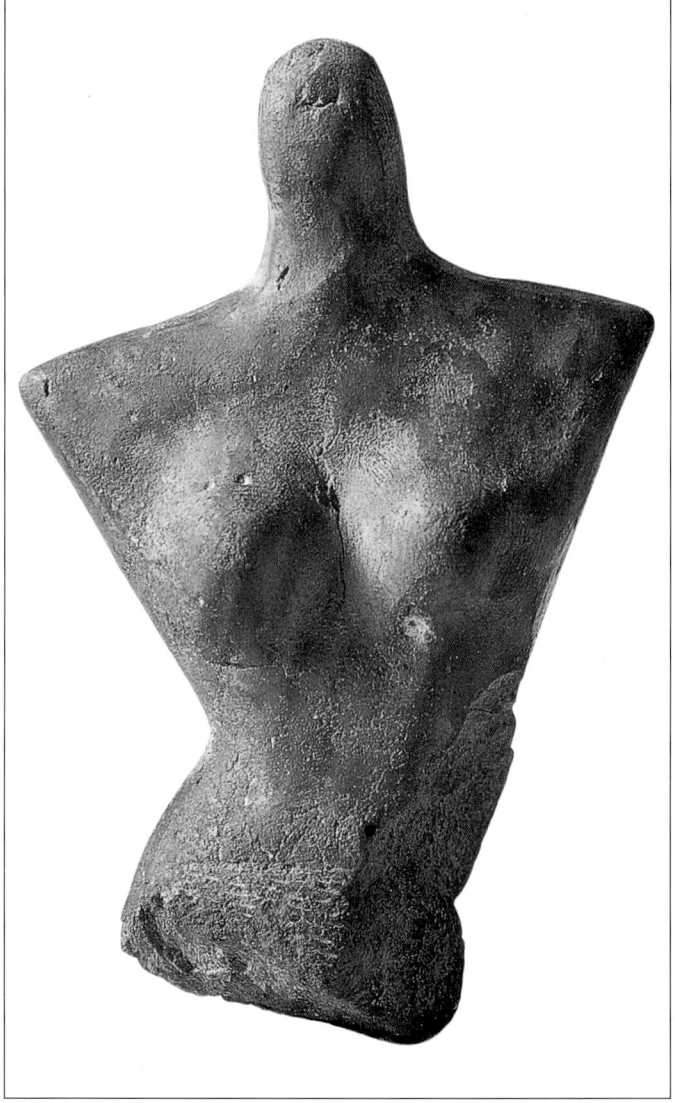

38. 带狩猎场景的花瓶　尼罗河淤泥烧制　公元前 3800－3600 年
高 33.1cm　直径 15cm
39. 女性躯干　尼罗河淤泥烧制　公元前 3500－3300 年
6.6 × 4.4 × 2.15cm

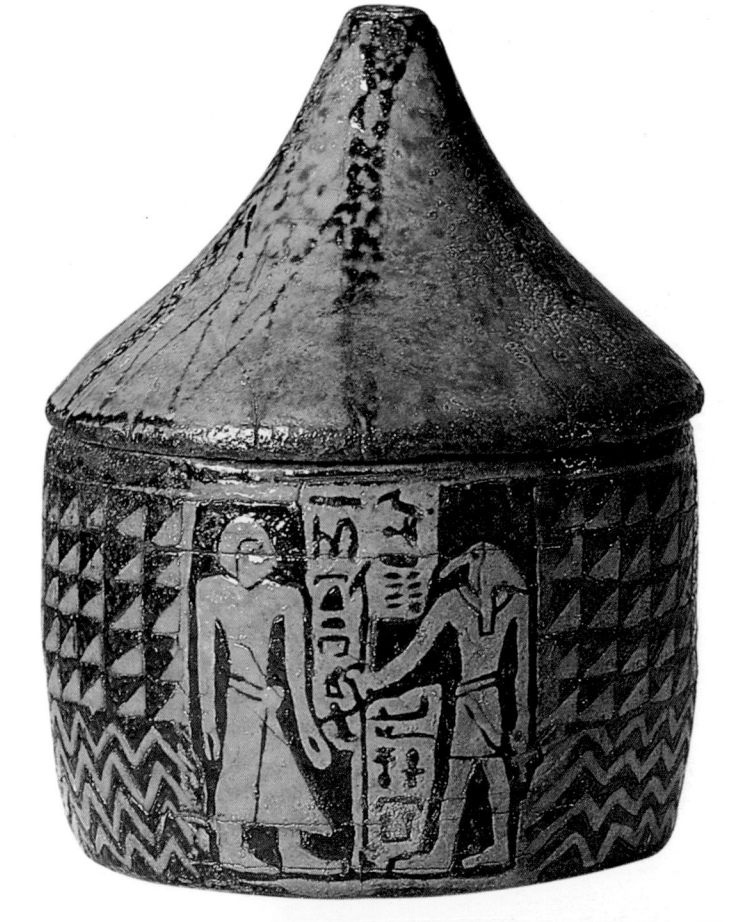

40. 土陶容器
 公元前 4500—4000 年
 高 39cm 直径 24cm
41. 锥形罐 彩陶
 公元前 1300—1100 年
42. 土陶花瓶 公元前 3800—3600 年 高 33.1cm

43. 陶碗 12 世纪
 高 9.6cm
 直径 22.3cm
44. 陶碗 公元前
 4000—3600 年
 高 6.8cm
 直径 19.4cm

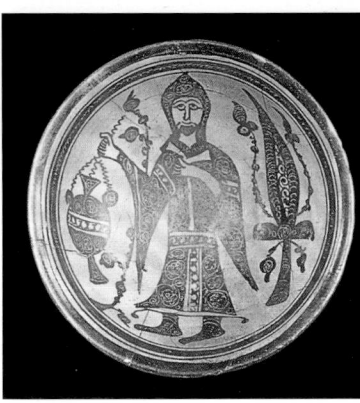

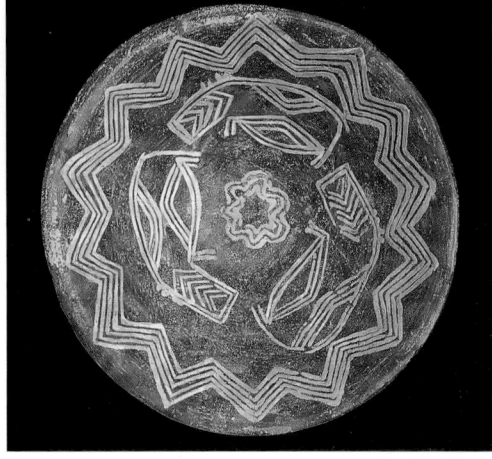

40	41	
42	43	44

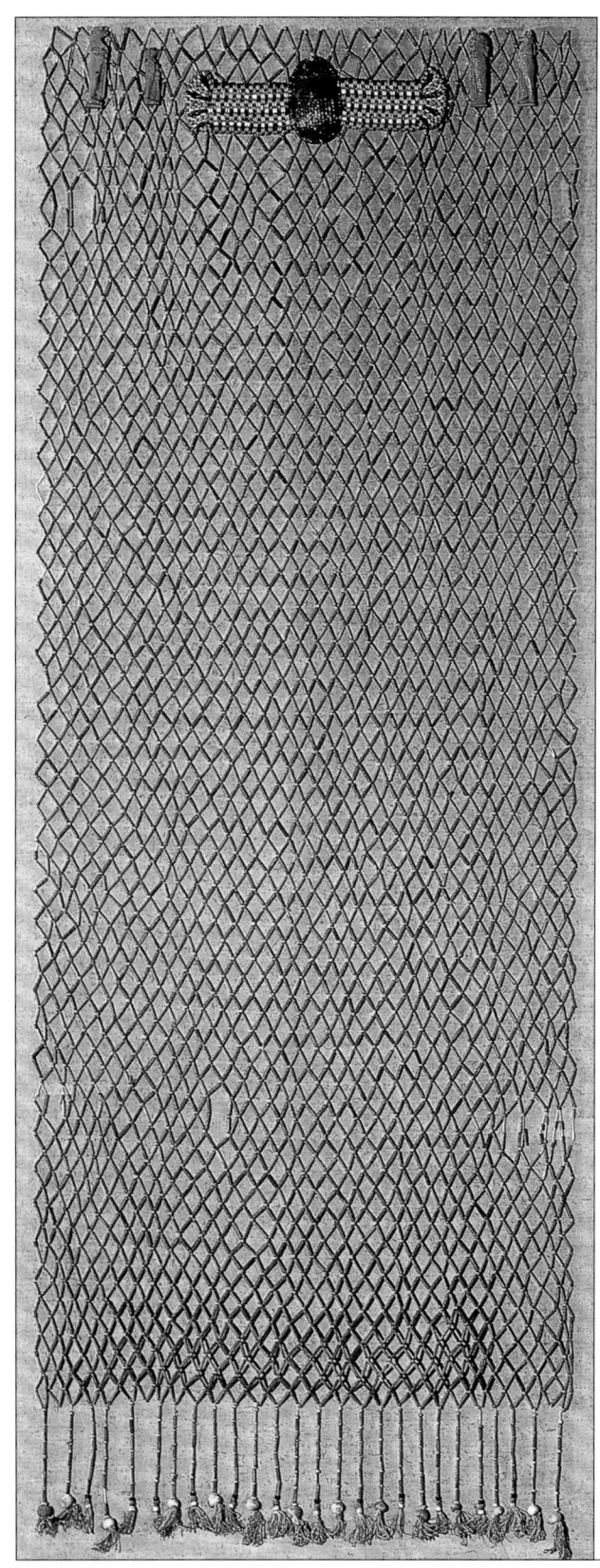

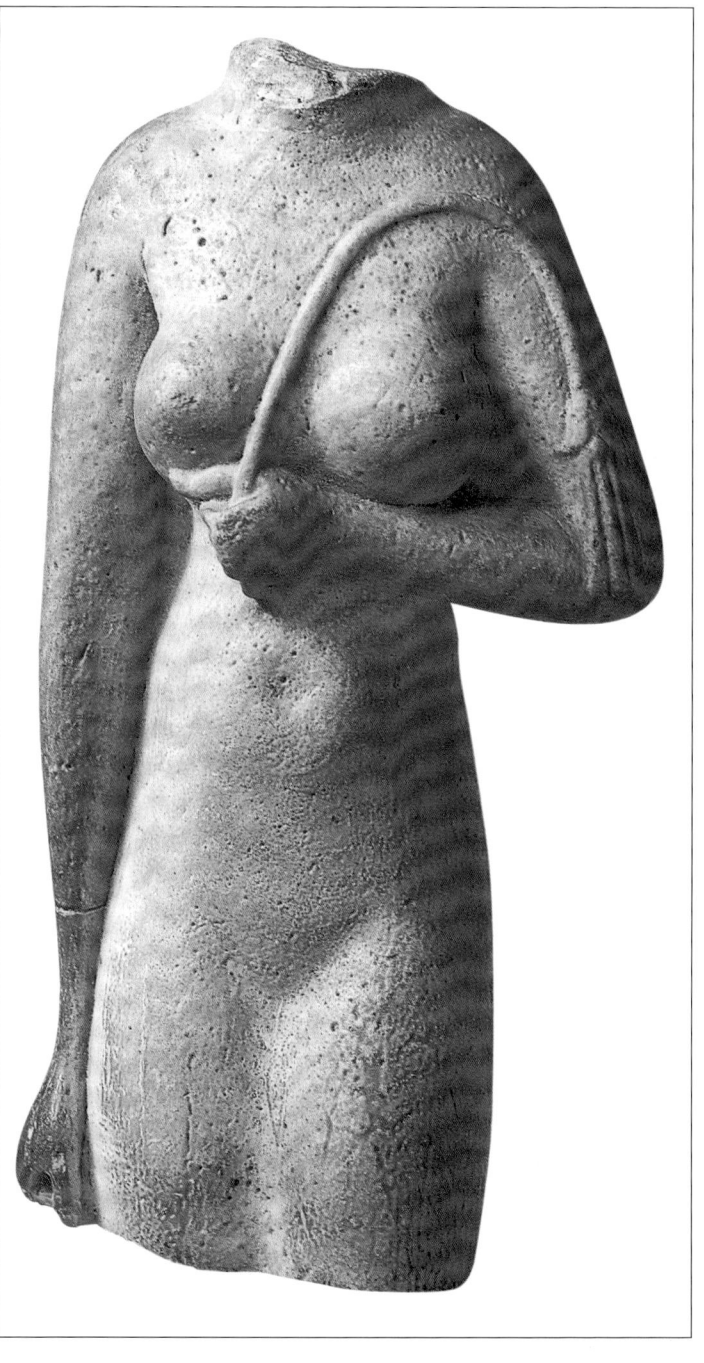

45. 殉葬珠网　釉陶　公元前600年　116×43cm
46. 女性残肢　釉陶　公元前600年　10.6×5.2×3.4cm

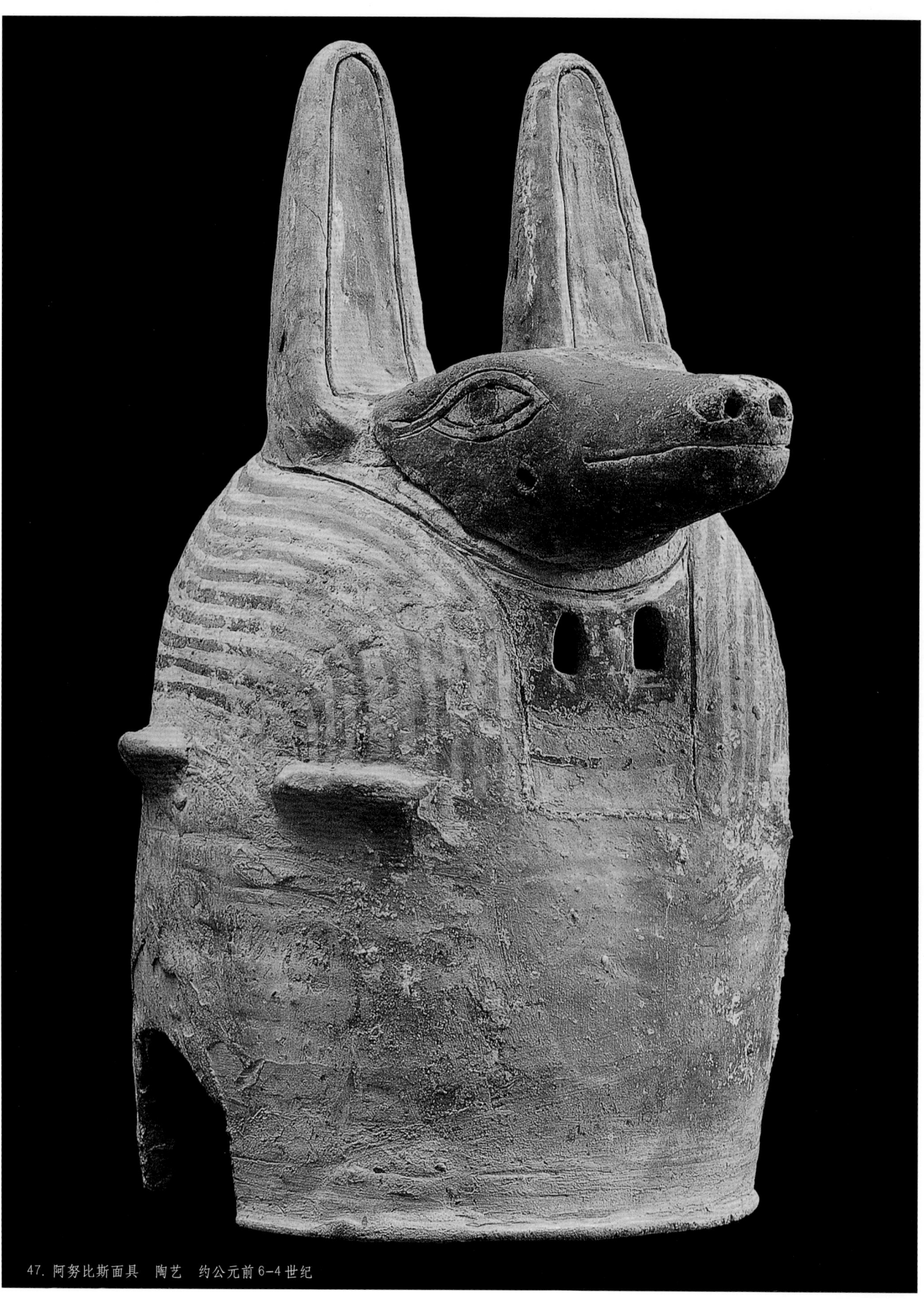

47. 阿努比斯面具　陶艺　约公元前 6-4 世纪

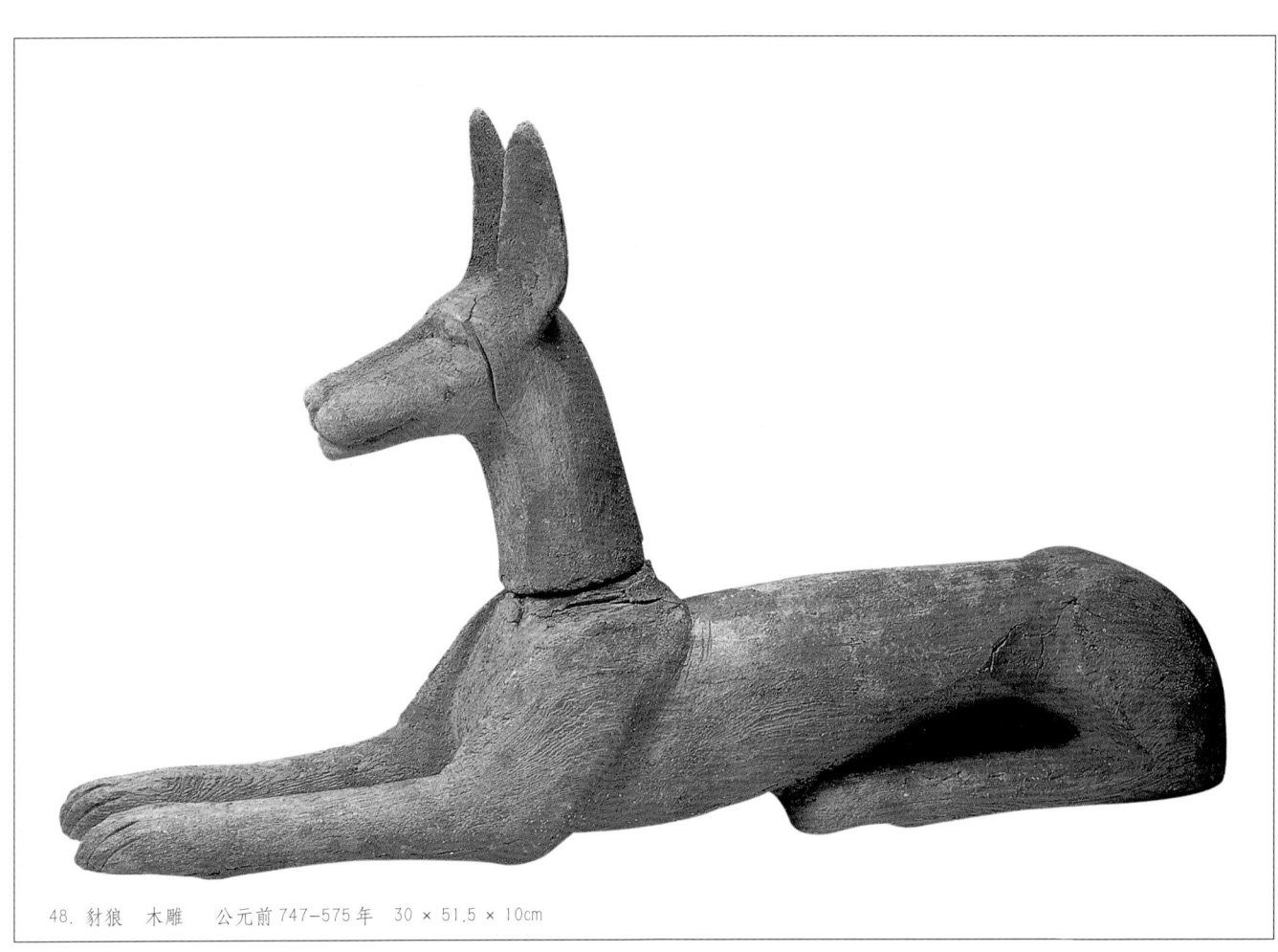

48. 豺狼　木雕　公元前 747-575 年　30 × 51.5 × 10cm

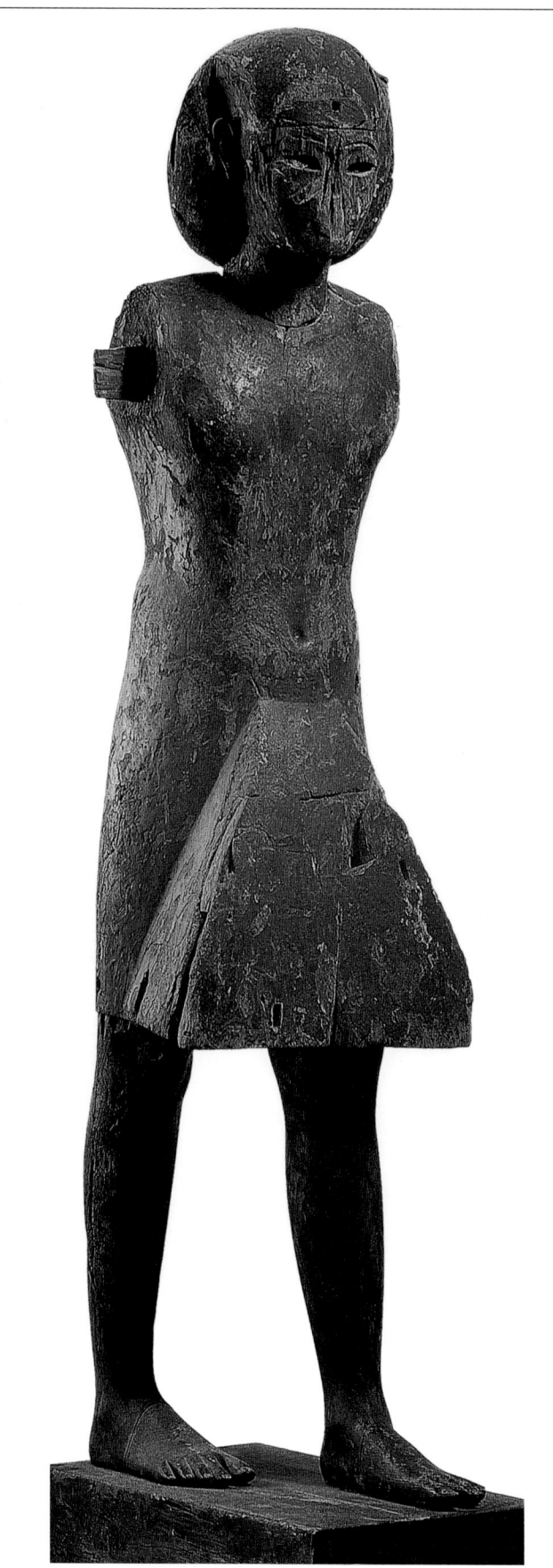

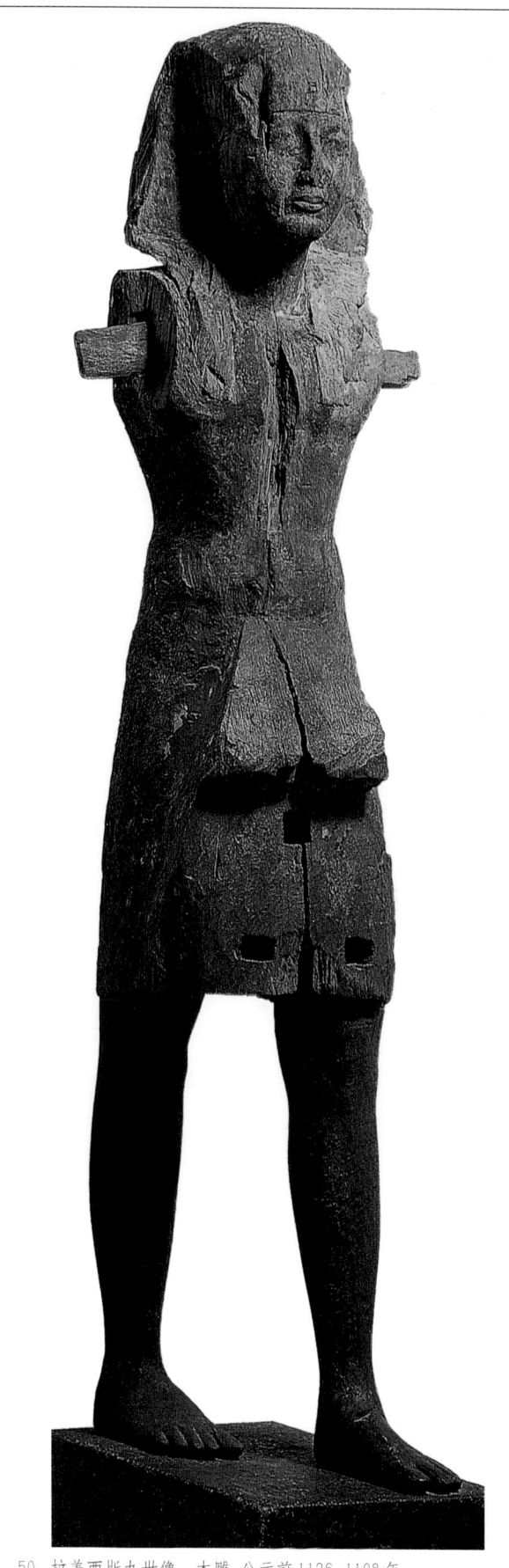

49. 拉美西斯一世像　木、黑松香　公元前1294年
180 × 54 × 38cm

50. 拉美西斯九世像　木雕　公元前 1126—1108 年
188 × 54 × 38cm

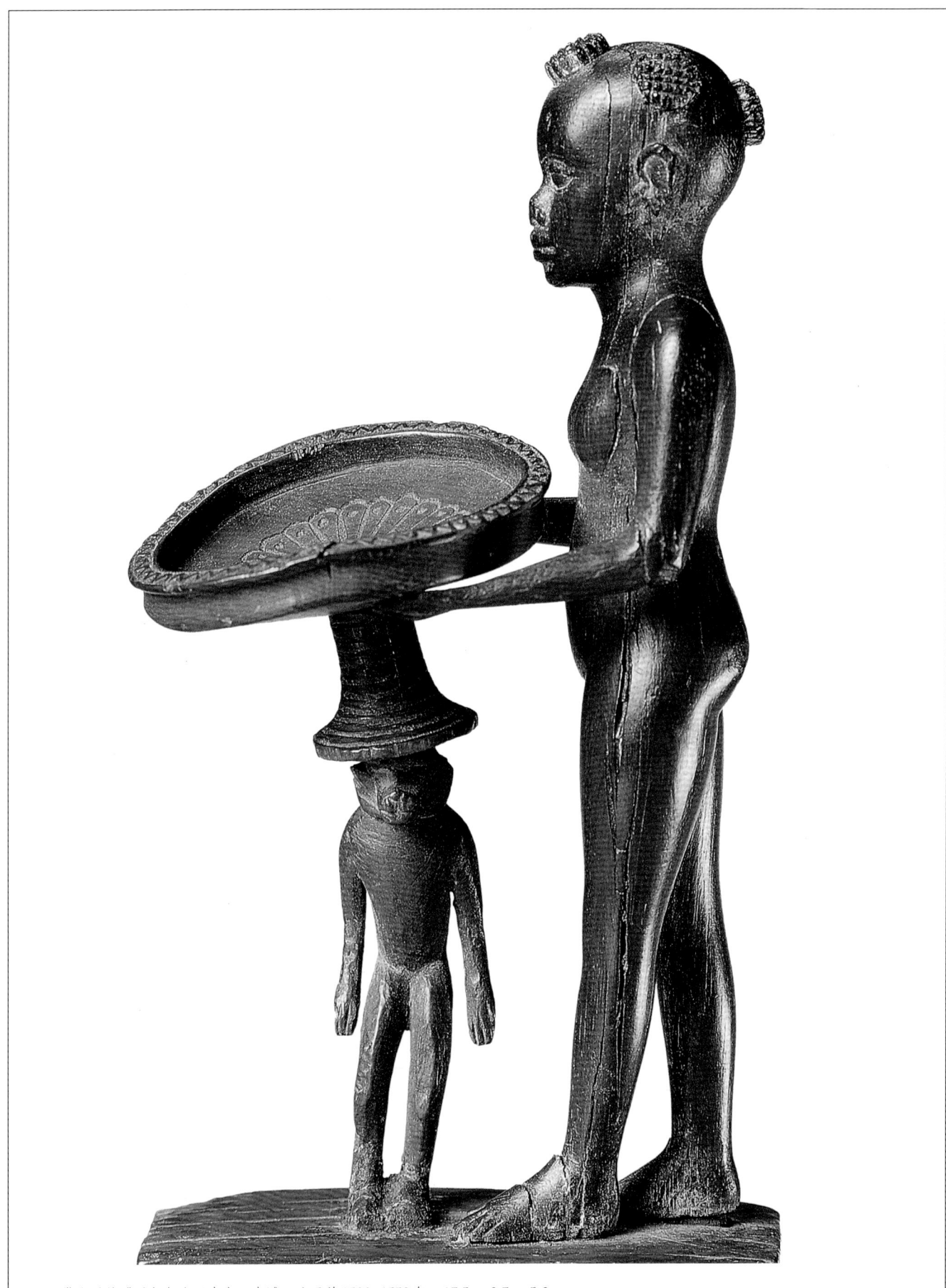

51. 带猴子的碟子与努比亚少女 木雕 公元前 1390–1352 年 17.5 × 8.7 × 5.6cm

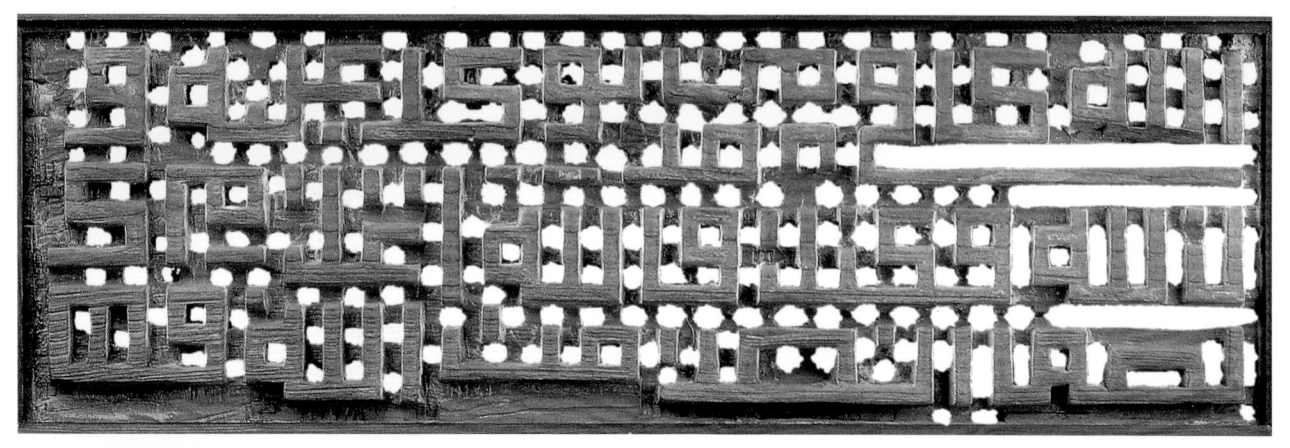

52. 带题辞的饰板　木雕　18世纪　30 × 77cm
53. 啃果子的猴子　木雕　公元前1550-1186年　高12cm
54. 饰板　木雕　11世纪　28 × 255cm
55. 野兔形脖枕　木雕　公元前1550-1069年　19.6 × 38.4cm
56. 龟头神　18世纪
57. 椅子或床之脚(埃及?)　木雕　8-7世纪　42.3 × 6.4 × 9cm

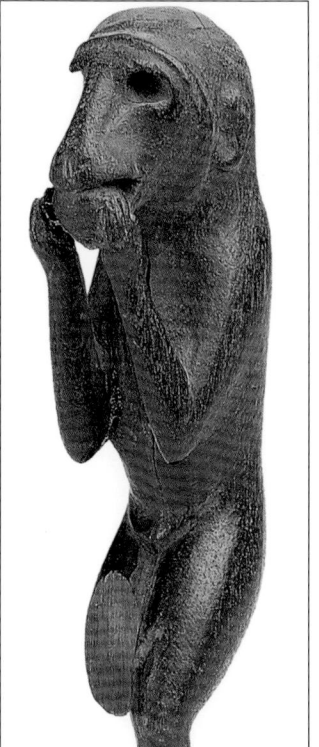

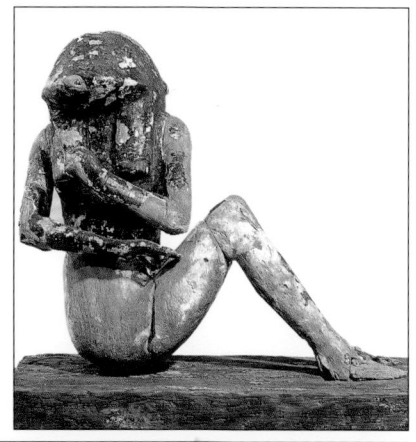

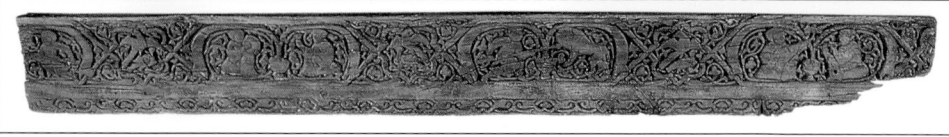

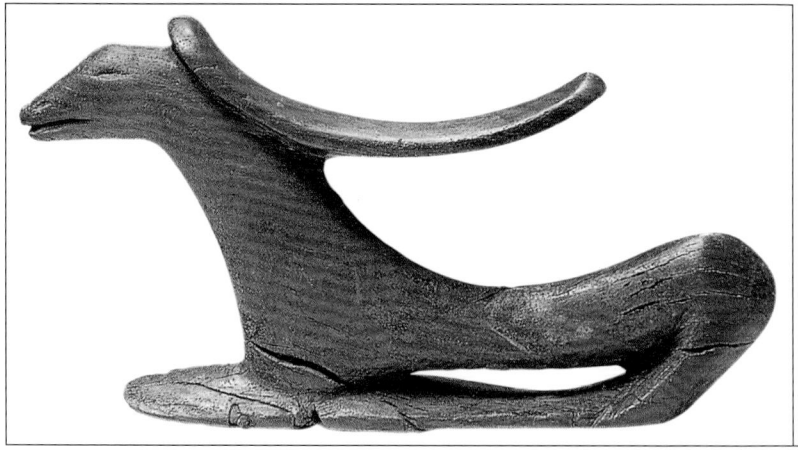

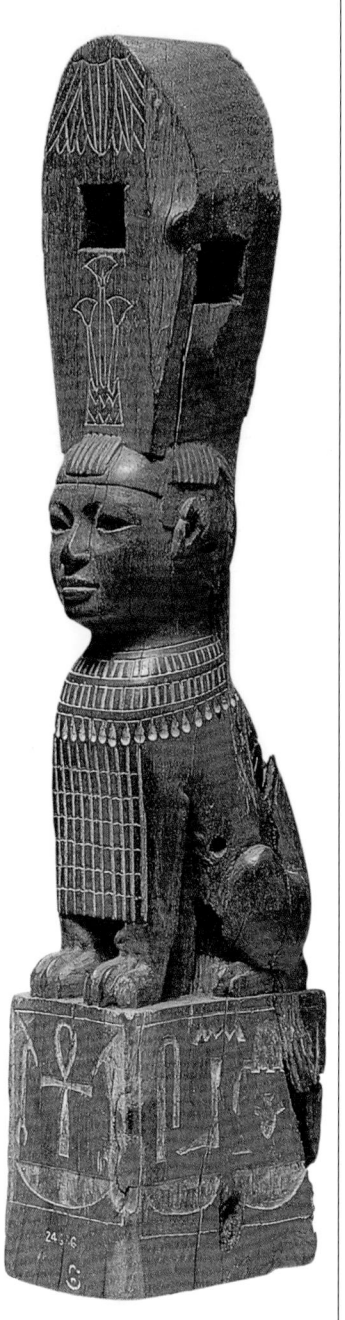

52	
53	56
54	57
55	

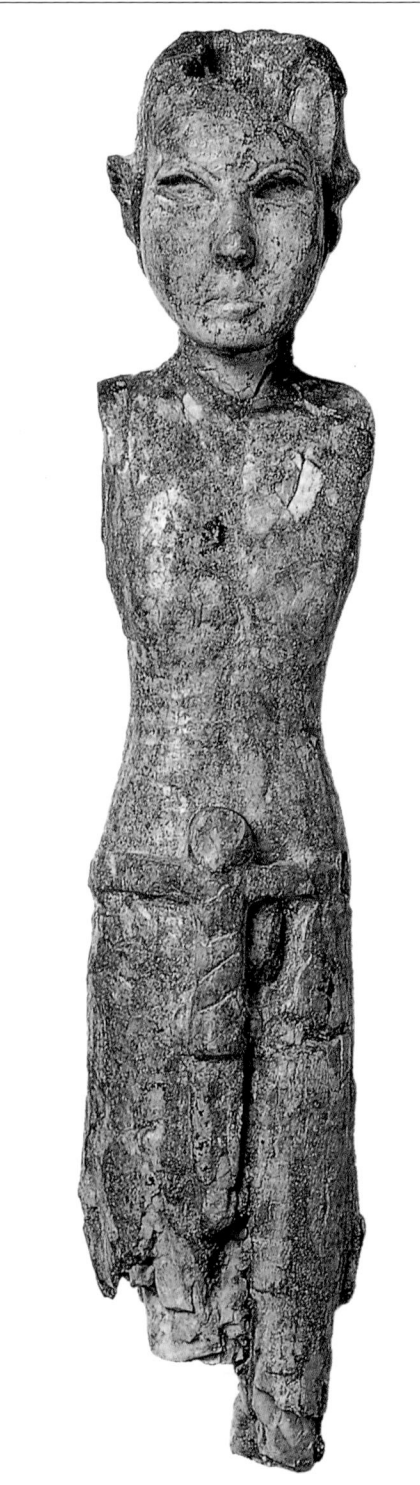

58. 残缺的小女像　河马牙　公元前3100-3000年　11.9 × 6.1 × 3.5cm

59. 残缺的小男像　河马牙　公元前3100-3000年　20.8 × 6.8 × 3.7cm

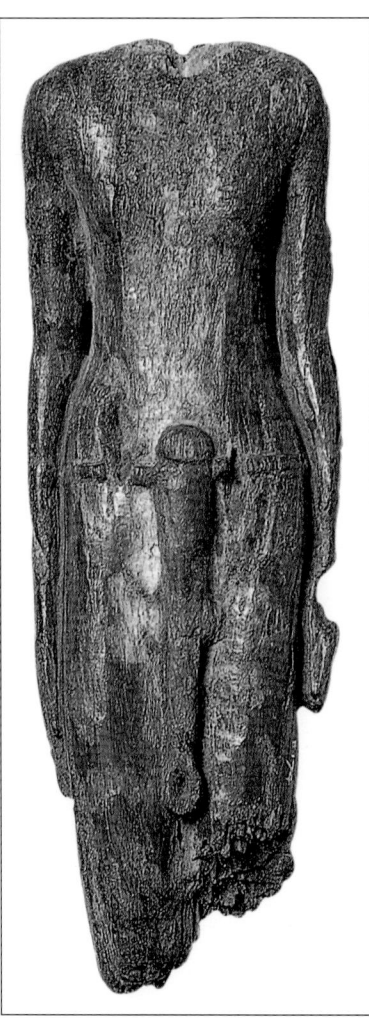

60. 残缺的小男像　河马牙
公元前 3100-3000 年
23 × 4.8 × 4.7cm

61. 抓住俘虏的微型斯芬克斯
象牙　公元前 1985-1800 年
3 × 2.5 × 6cm

62. 四只棋子(埃及?)　象牙
10-11 世纪　高 3.8-5.6cm

63. 女像　河马牙
公元前 4500-4000 年
14.3 × 4cm

60	
61	63
62	

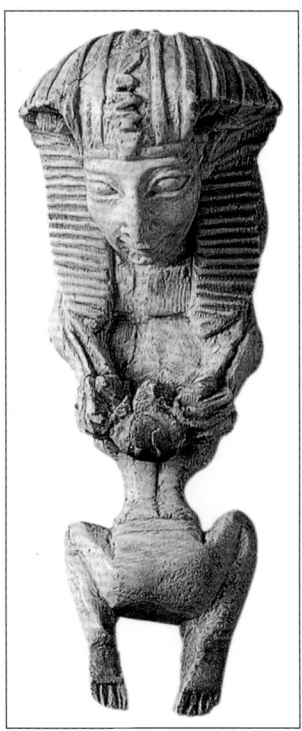

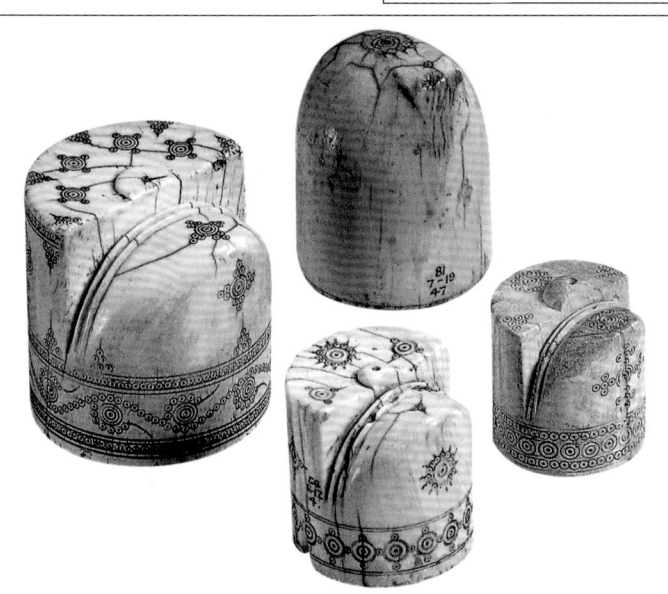

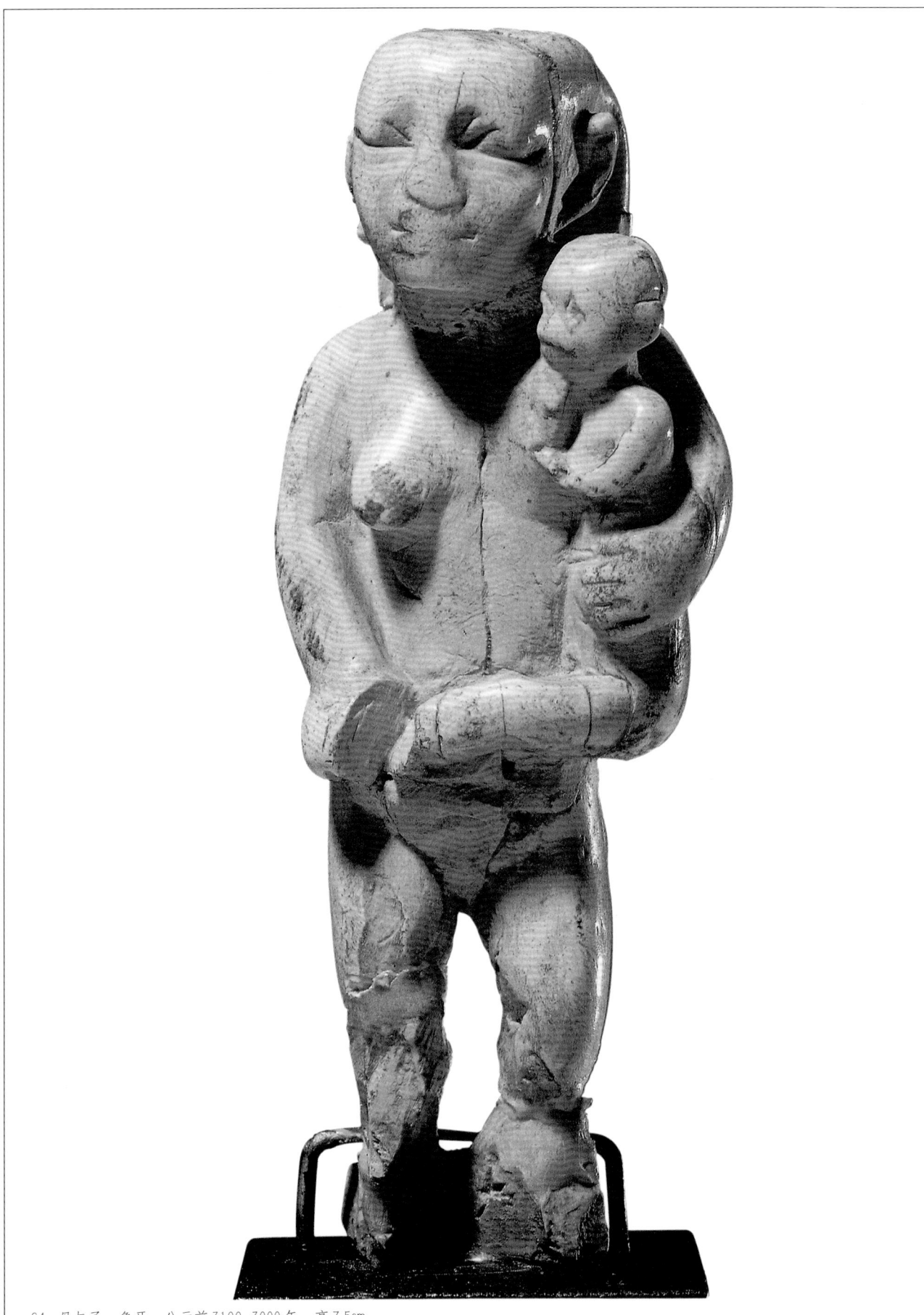

64. 母与子　象牙　公元前 3100～3000 年　高 7.5cm

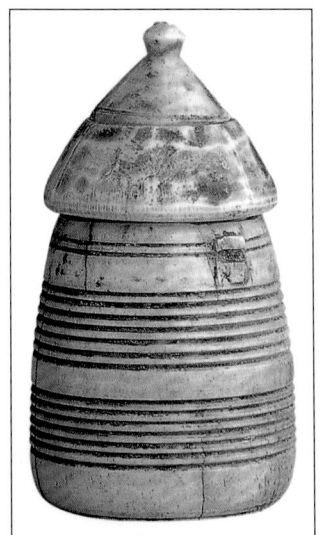

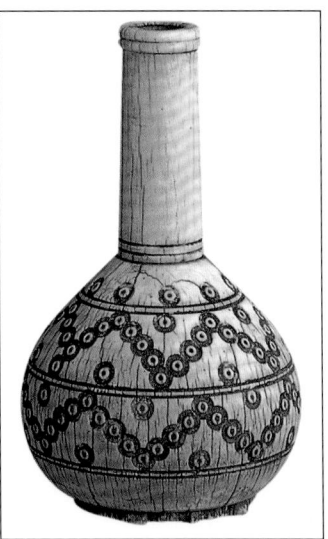

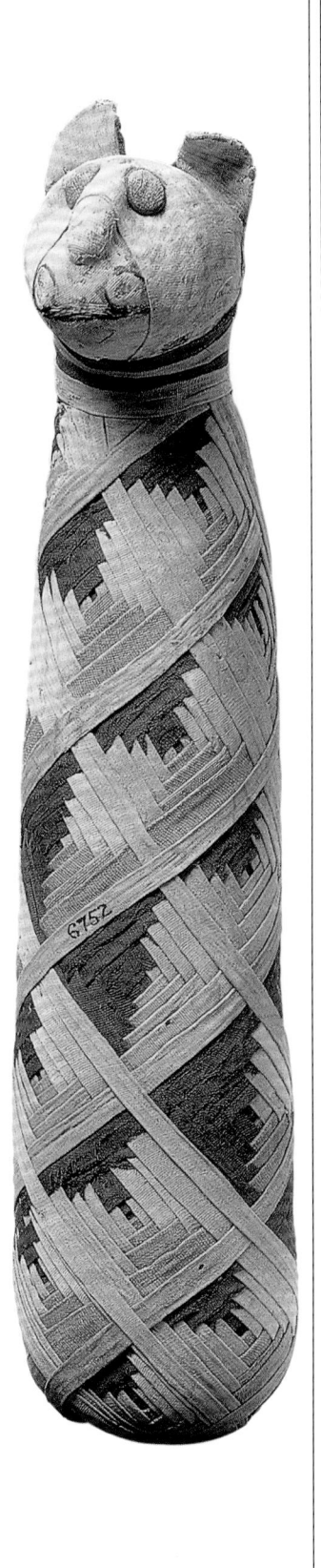

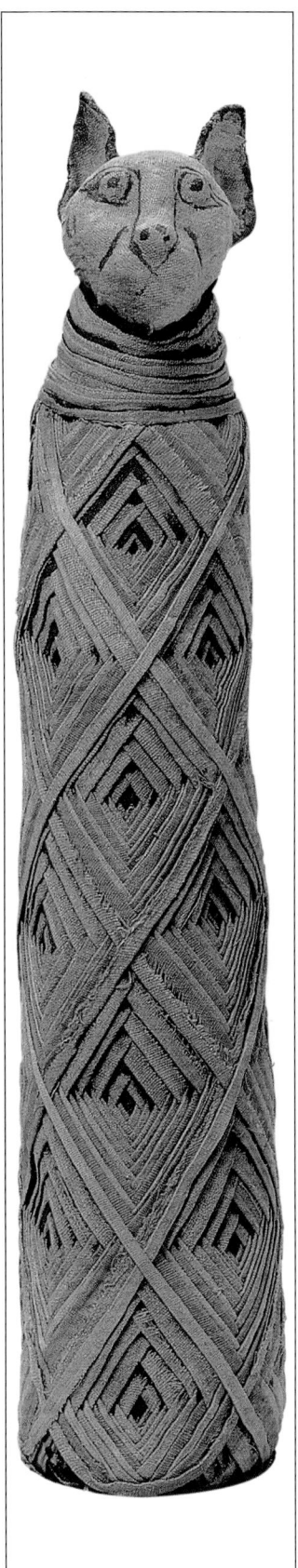

65-66. 两只眼粉罐　象牙　4-5世纪
　　　　高57cm

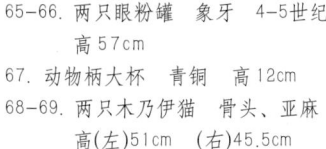

67. 动物柄大杯　青铜　高12cm
68-69. 两只木乃伊猫　骨头、亚麻
　　　　高(左)51cm　(右)45.5cm

72. 头像残片　陶土　高15cm

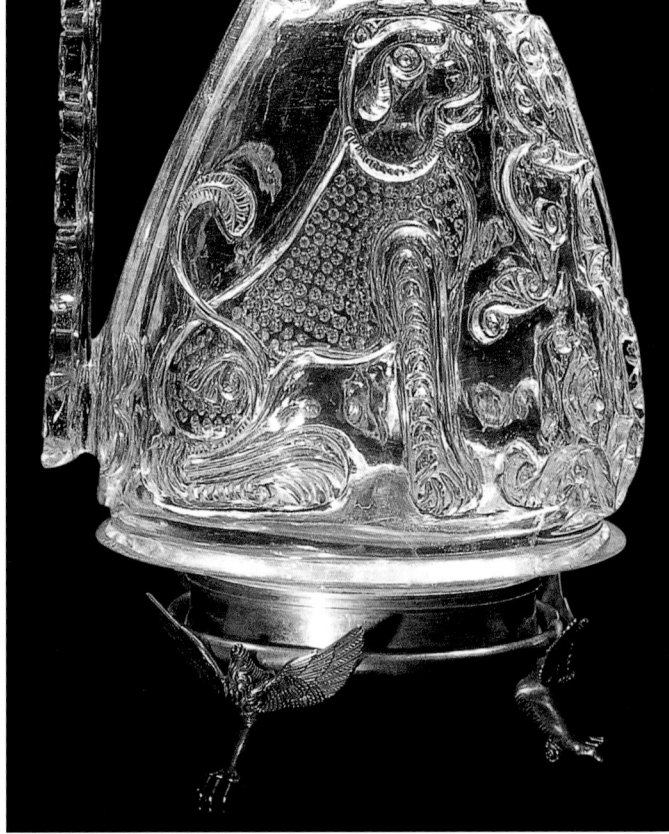

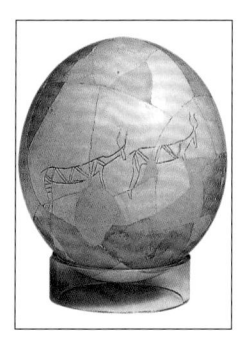

70. 大口水壶 黄铜及岩水晶 10世纪初
壶高18cm 底座高12.5cm
水晶厚2.5cm 浮雕厚0.5cm
71. 装饰性驼鸟蛋 公元前3600-3400年
高15cm 直径13.4cm
72. 吞吃努比亚人的狮头 埃及蓝颜料及黄金
公元前1297-1213年

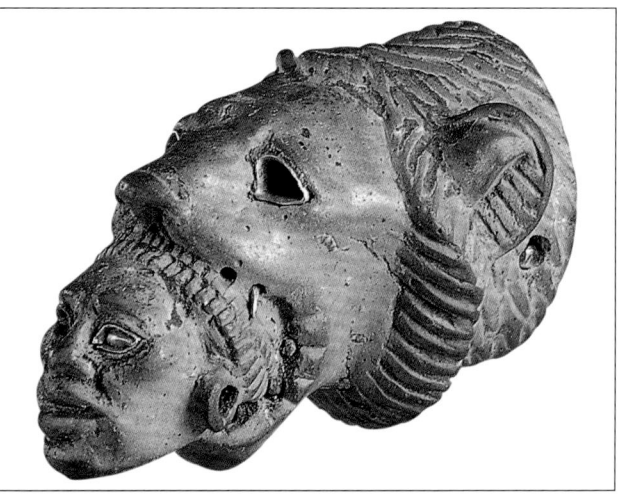

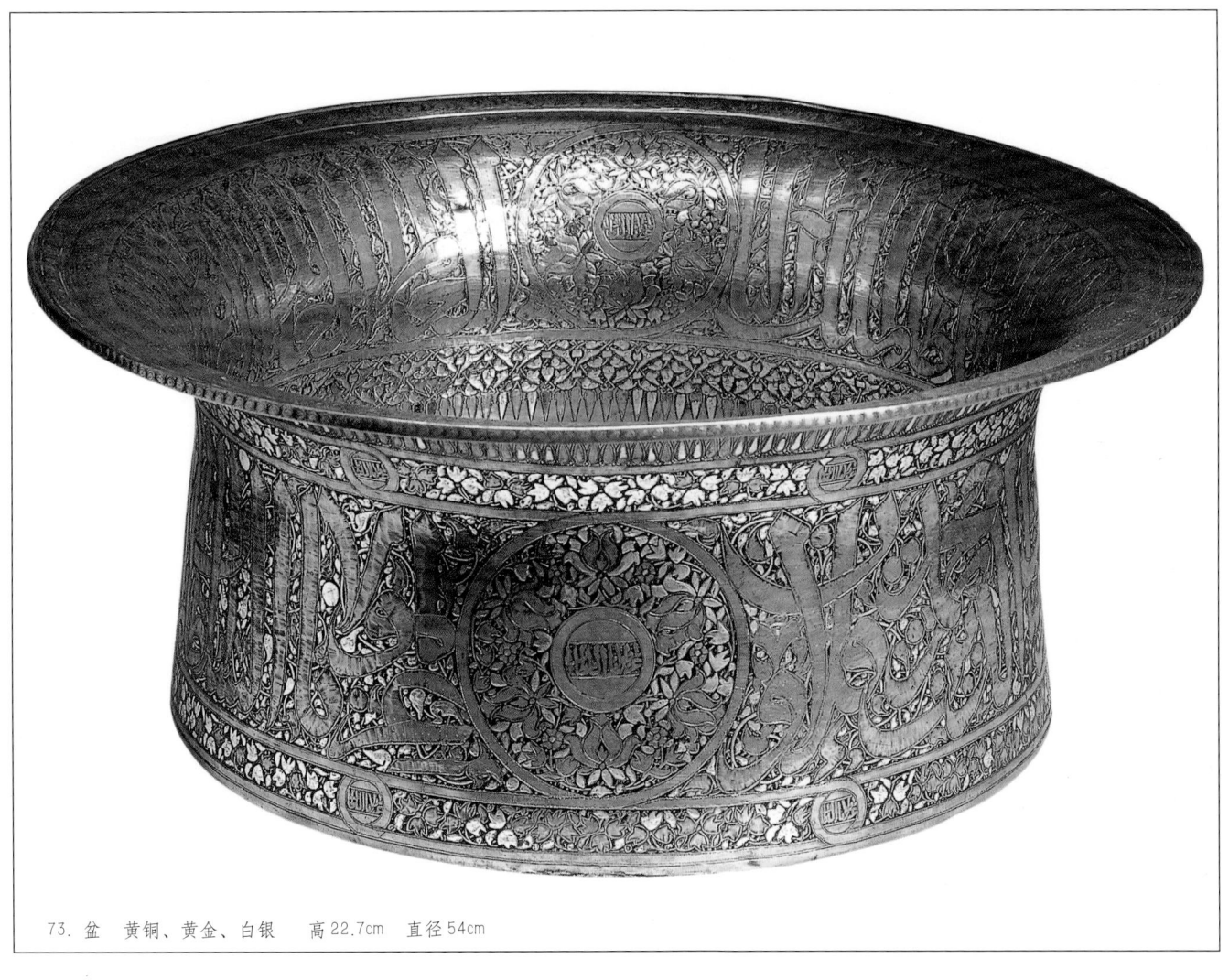

73. 盆　黄铜、黄金、白银　高22.7cm　直径54cm

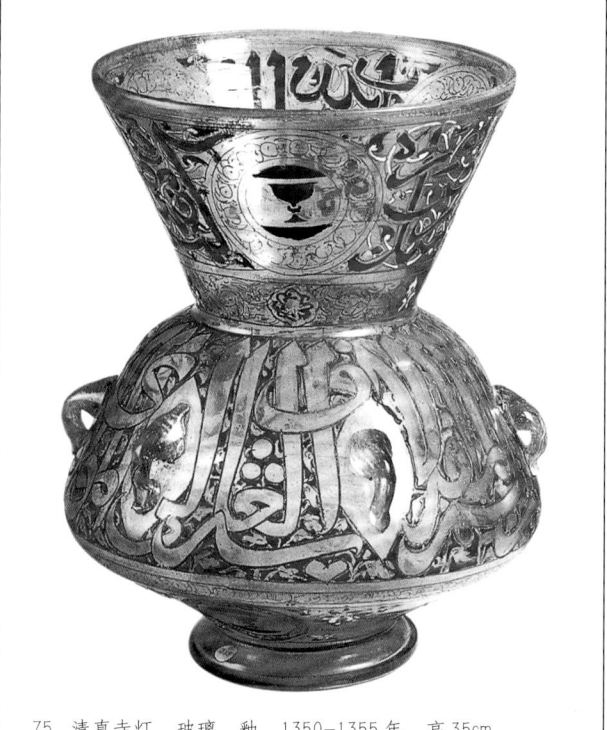

75. 清真寺灯　玻璃、釉　1350—1355年　高35cm

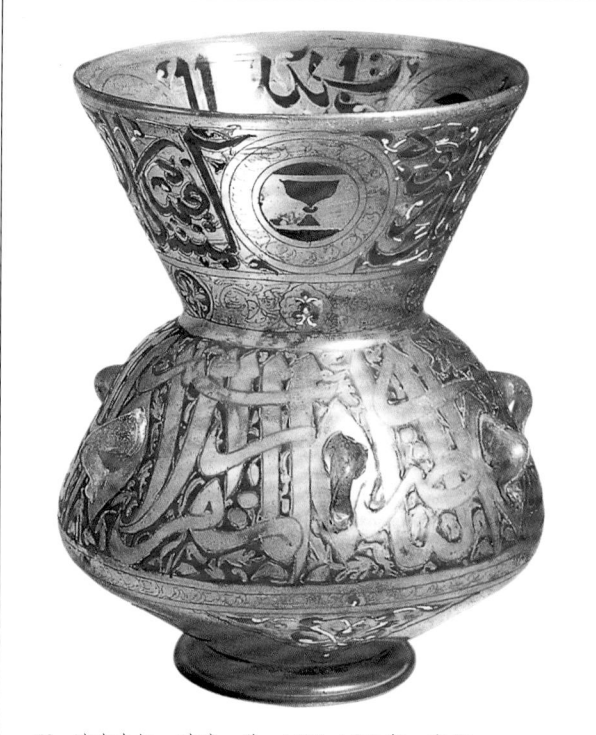

76. 清真寺灯　玻璃、釉　1350—1355年　高35cm

74. 香水喷洒器　金银及黄铜　14世纪　高22.5cm

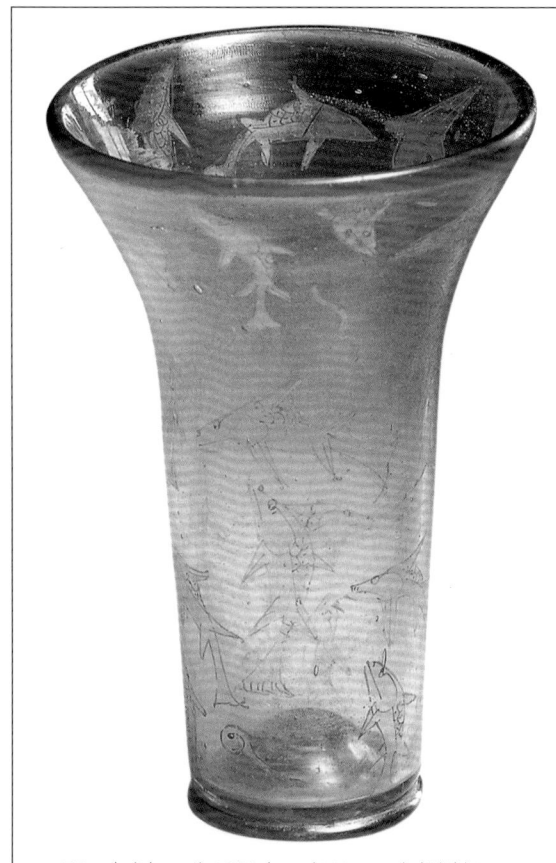

77. 玻璃杯　约1300年　高11cm　直径(边)7.1cm

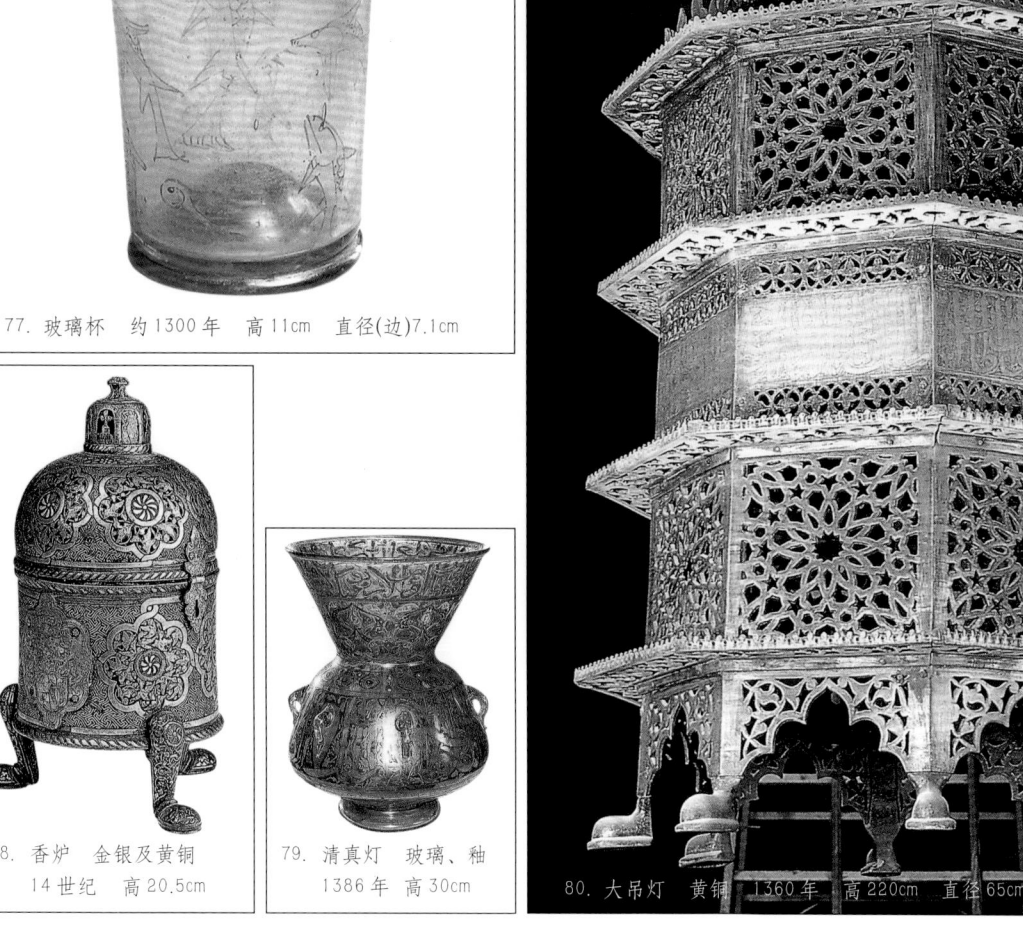

78. 香炉　金银及黄铜
　　14世纪　高20.5cm

79. 清真灯　玻璃、釉
　　1386年　高30cm

80. 大吊灯　黄铜　1360年　高220cm　直径65cm

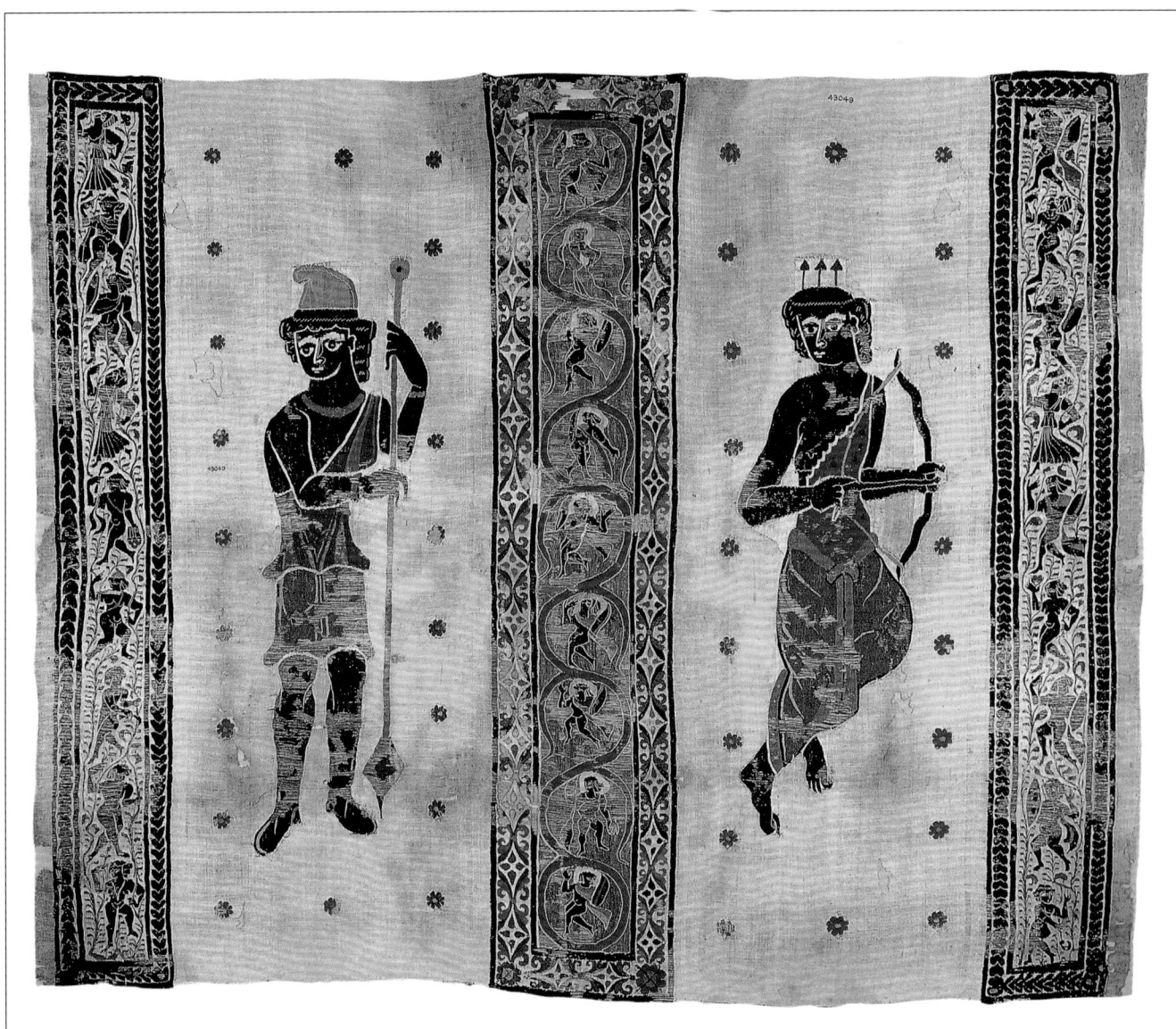

81. 亚麻饰布　4-5世纪　147.3 × 183cm

努
比
亚

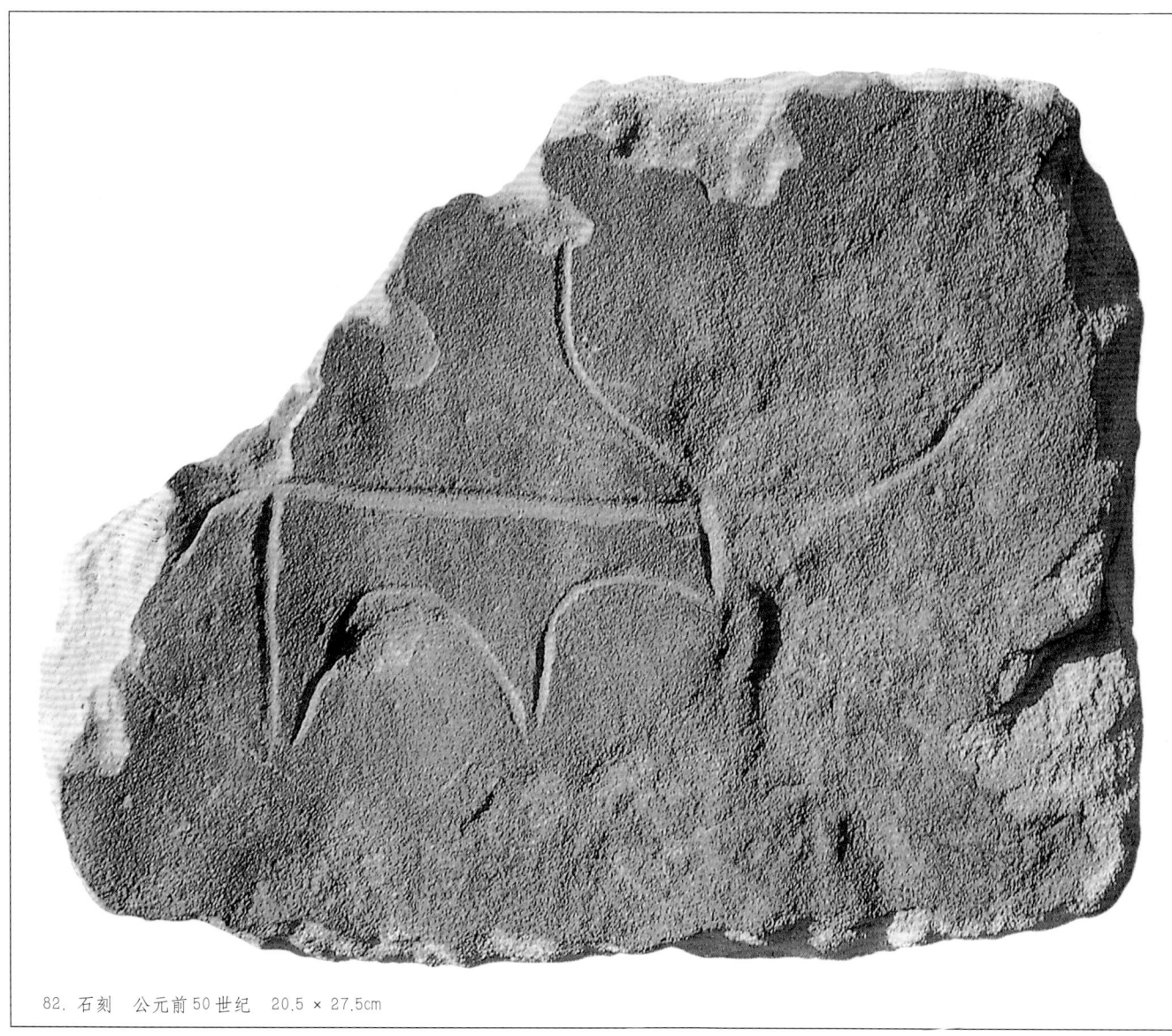

82. 石刻　公元前50世纪　20.5 × 27.5cm

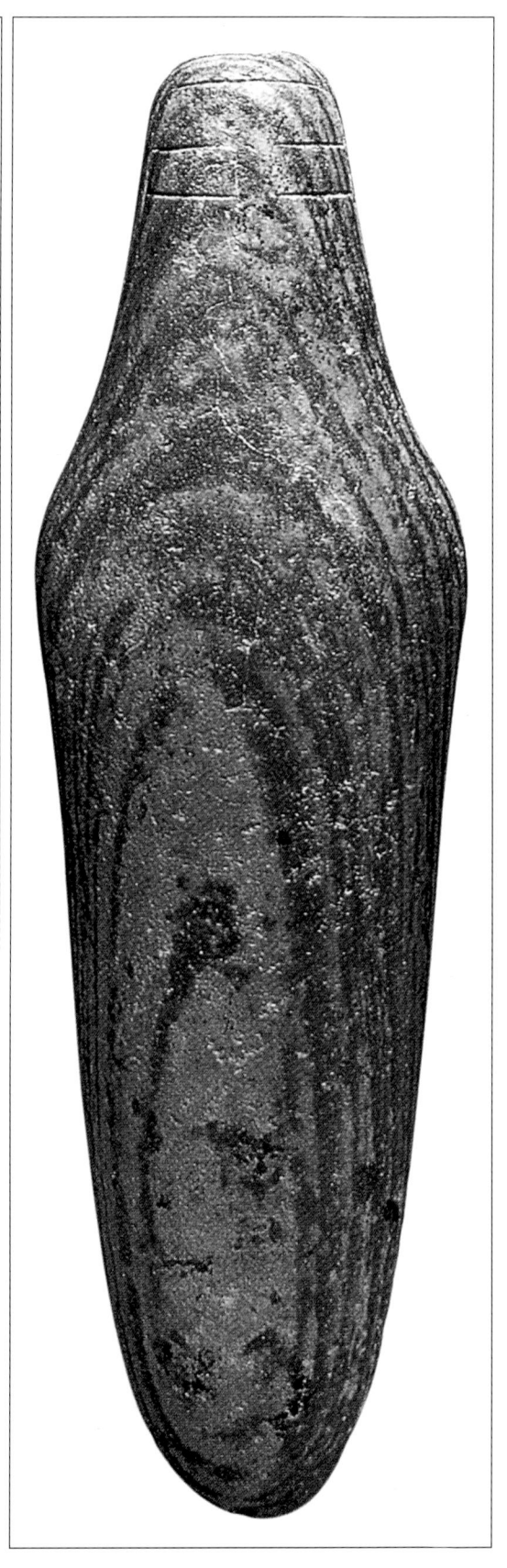

83. 香炉　铜合金　4-5世纪初　高37.1cm
84. 小雕像(努比亚?)　沙石　公元前40世纪
19.6 × 5 × 2cm

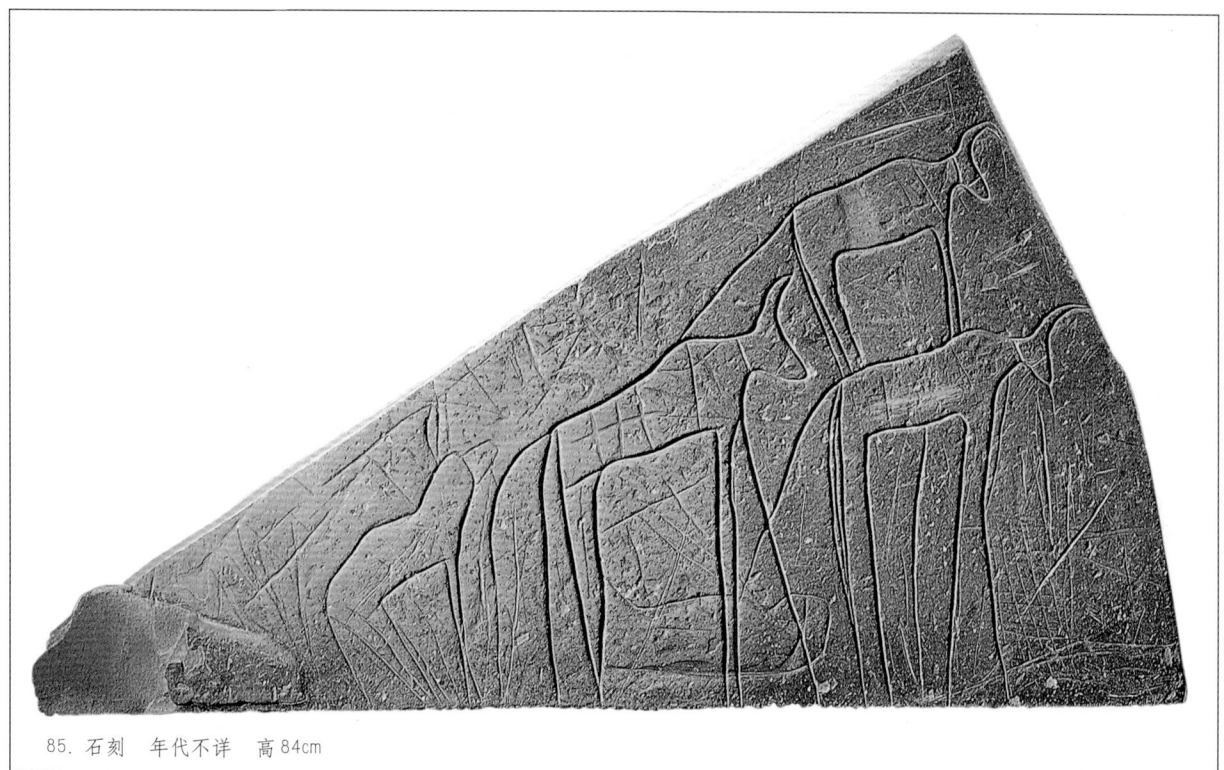

85. 石刻　年代不详　高84cm

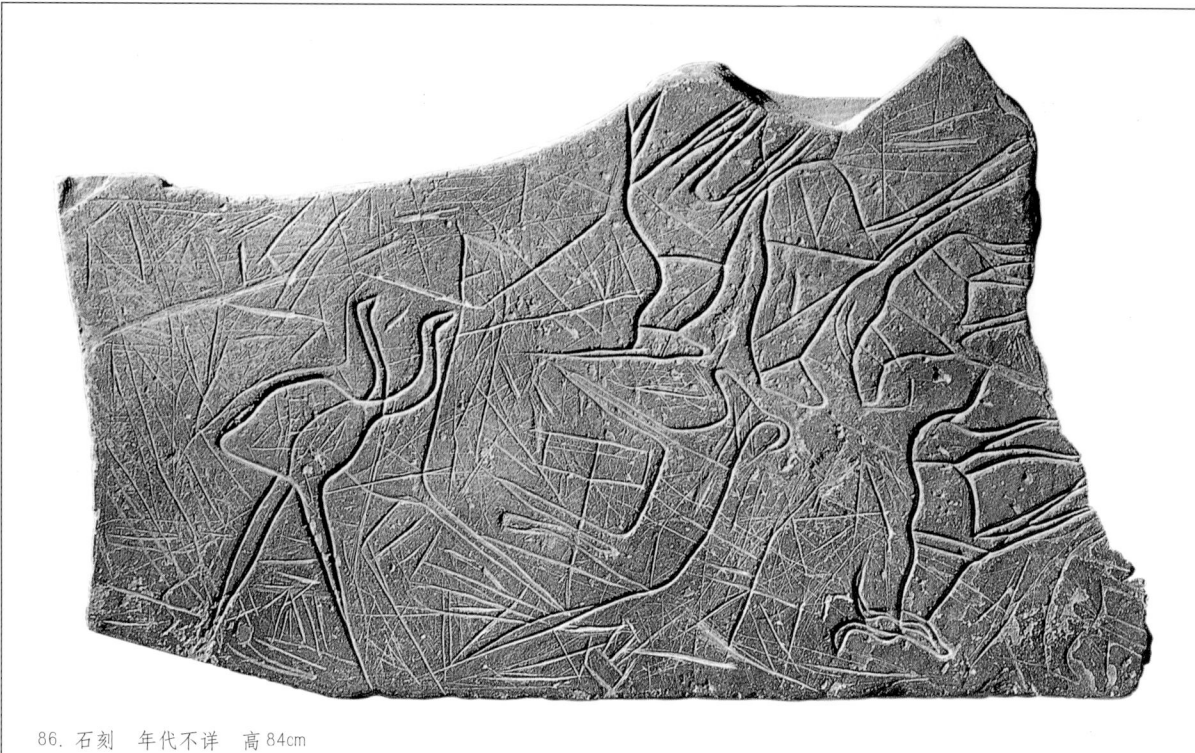

86. 石刻　年代不详　高84cm

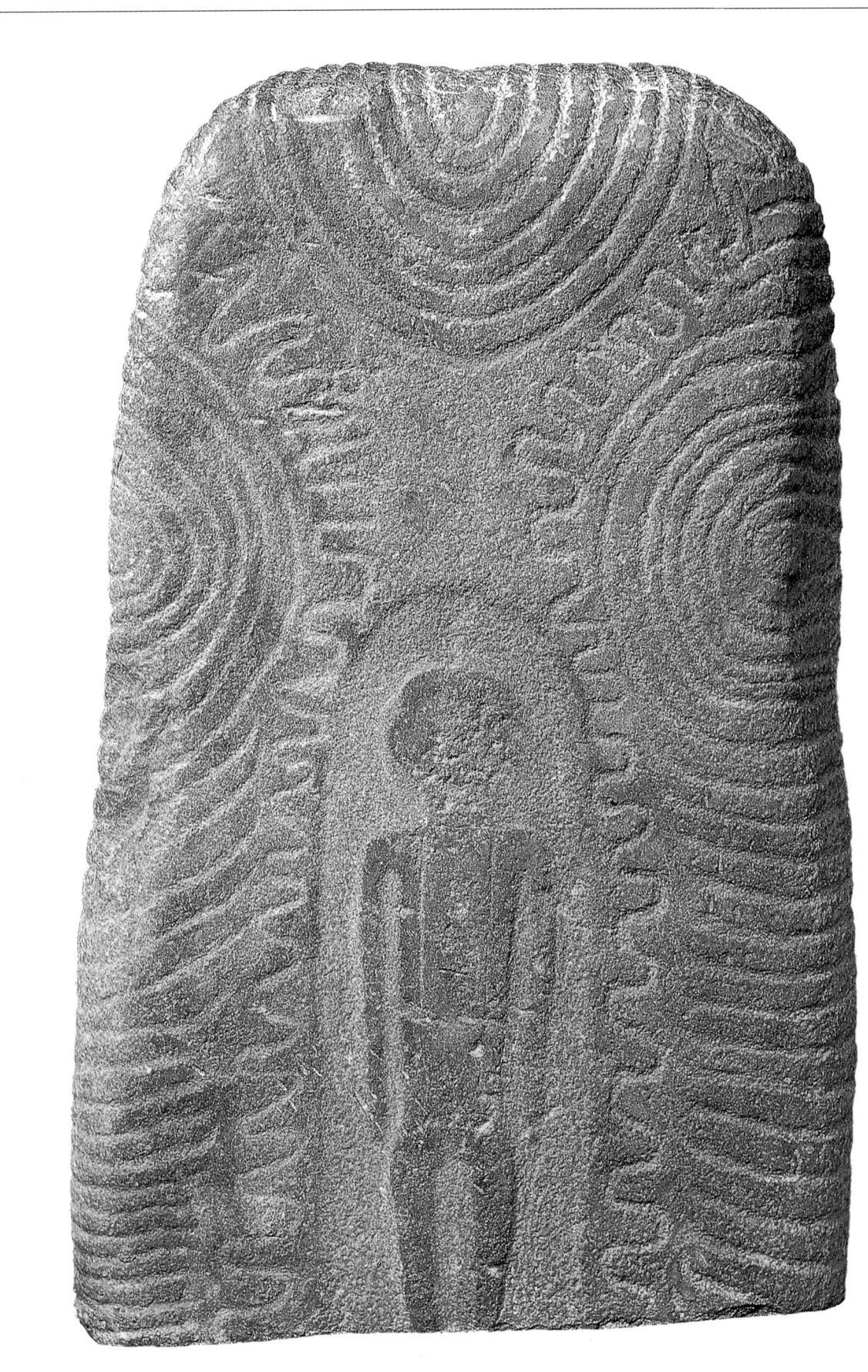

87. 石柱　青铜时代　84 × 54 × 11cm

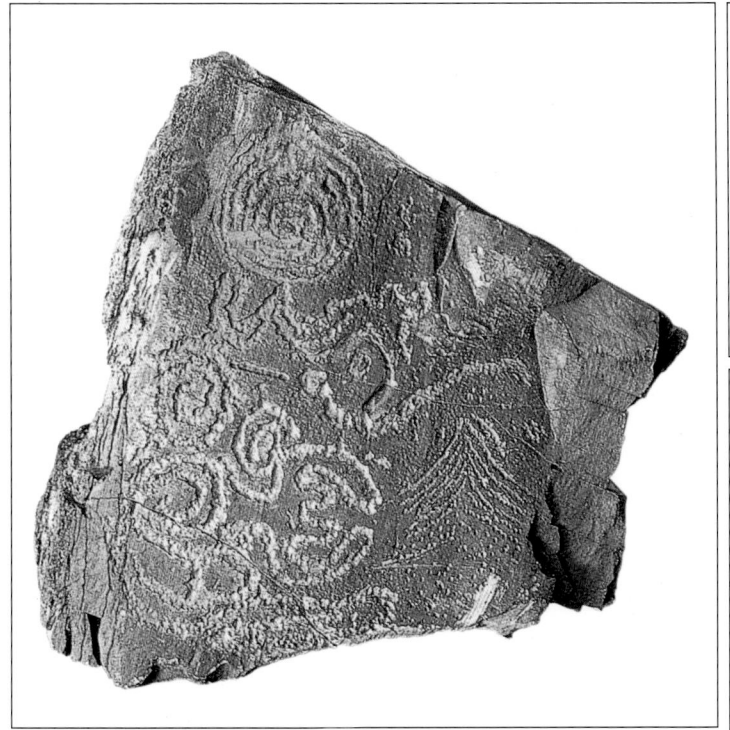

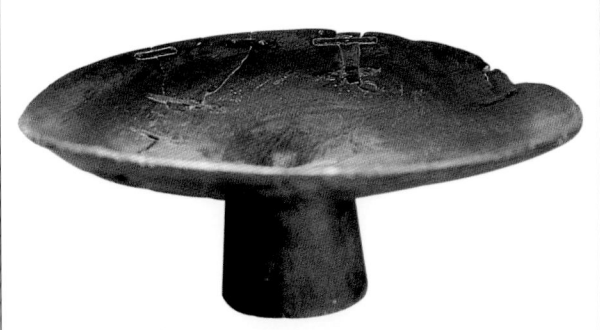

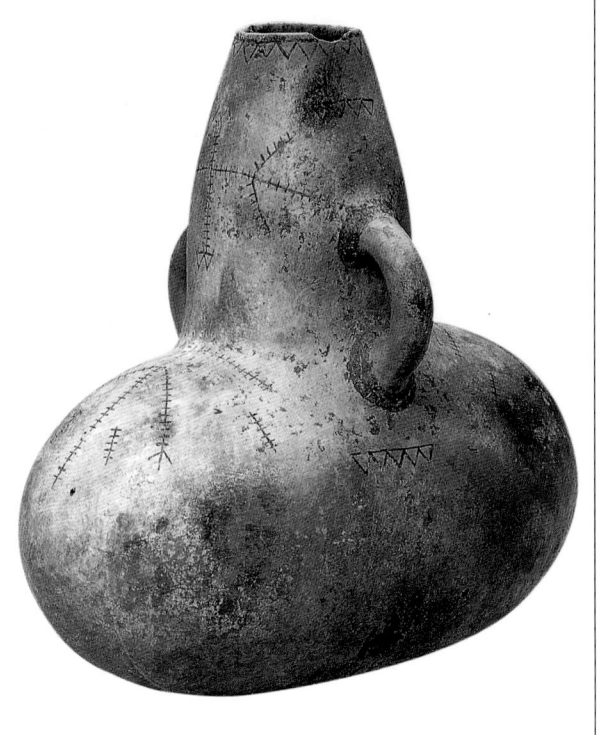

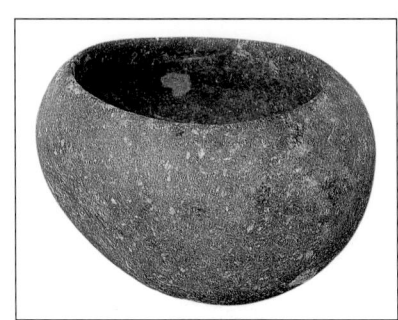

88	90
89	91

88. 石刻　岩石　青铜时代
　　高52cm

89. 石碗　年代不详　高12.4cm

90. 粉蒸碗　陶土及木
　　20世纪　25×65cm

91. 陶瓷牛奶杯　20世纪初
　　52×50×32cm

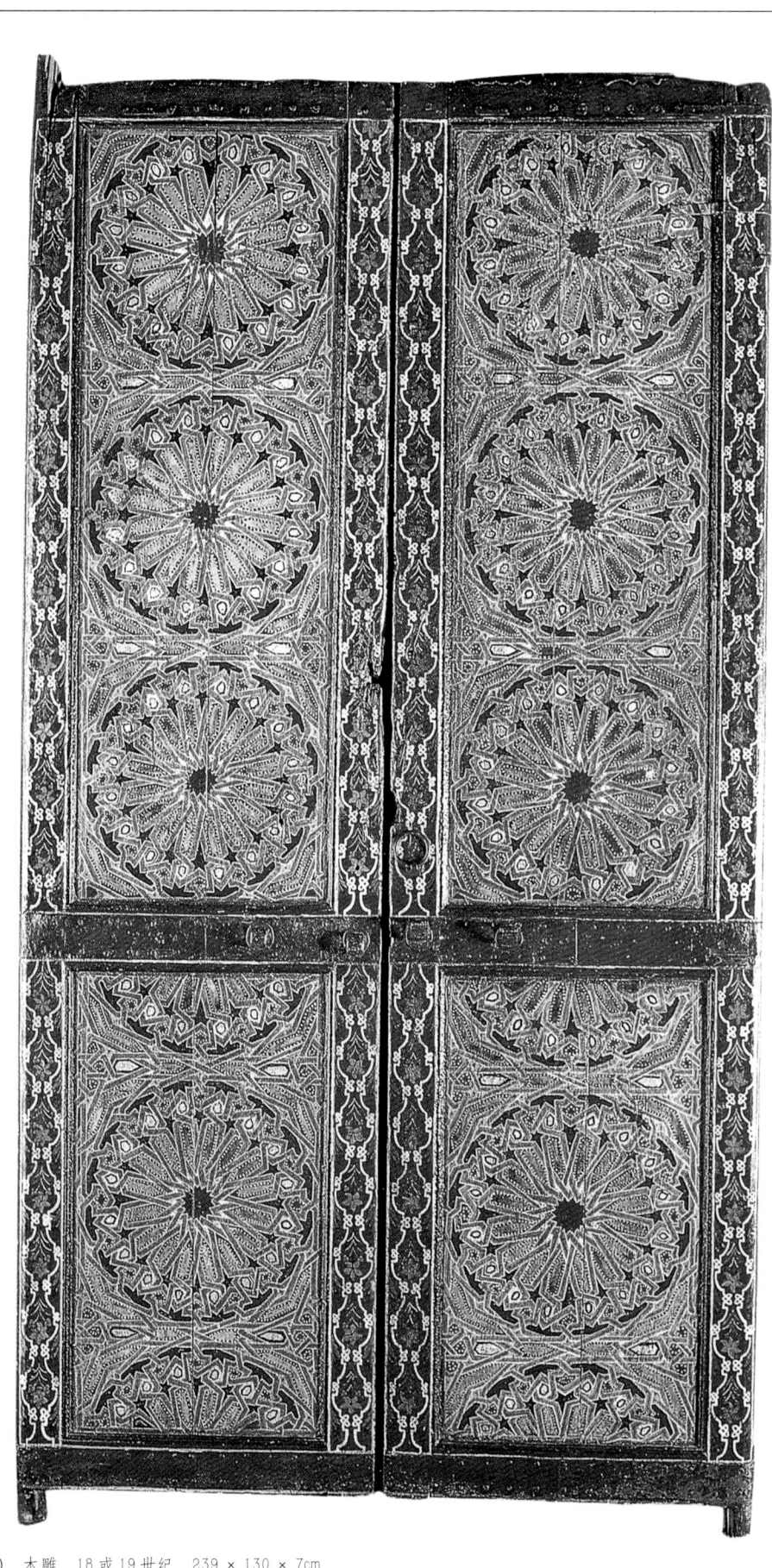

92. 内门（摩洛哥?）木雕　18或19世纪　239×130×7cm

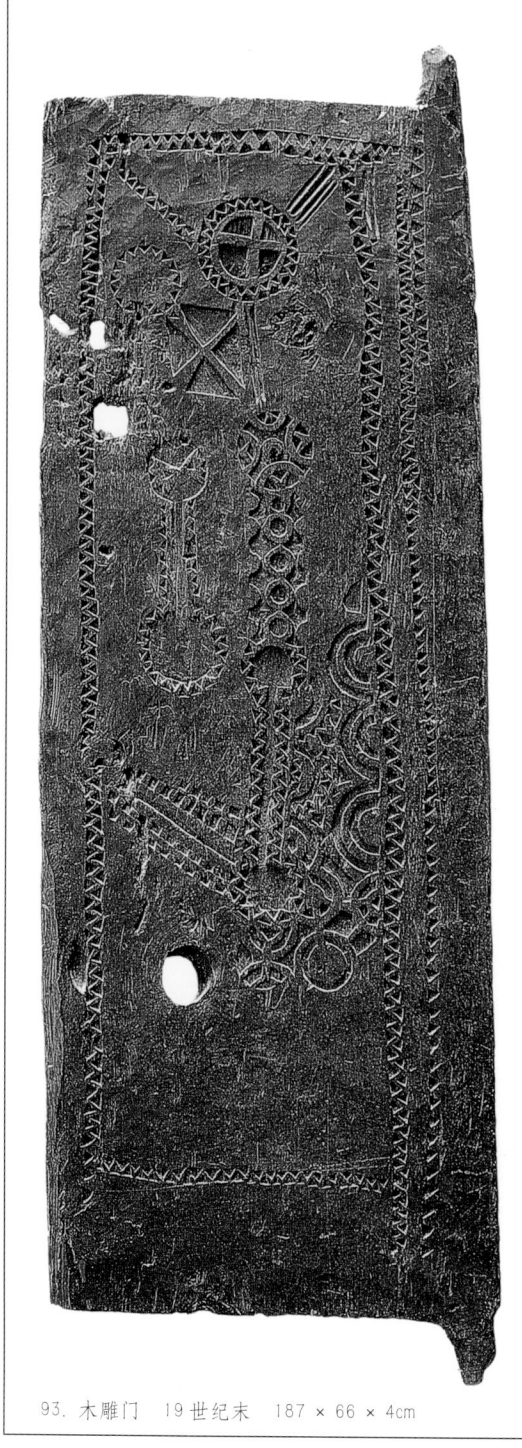

93. 木雕门 19世纪末 187 × 66 × 4cm

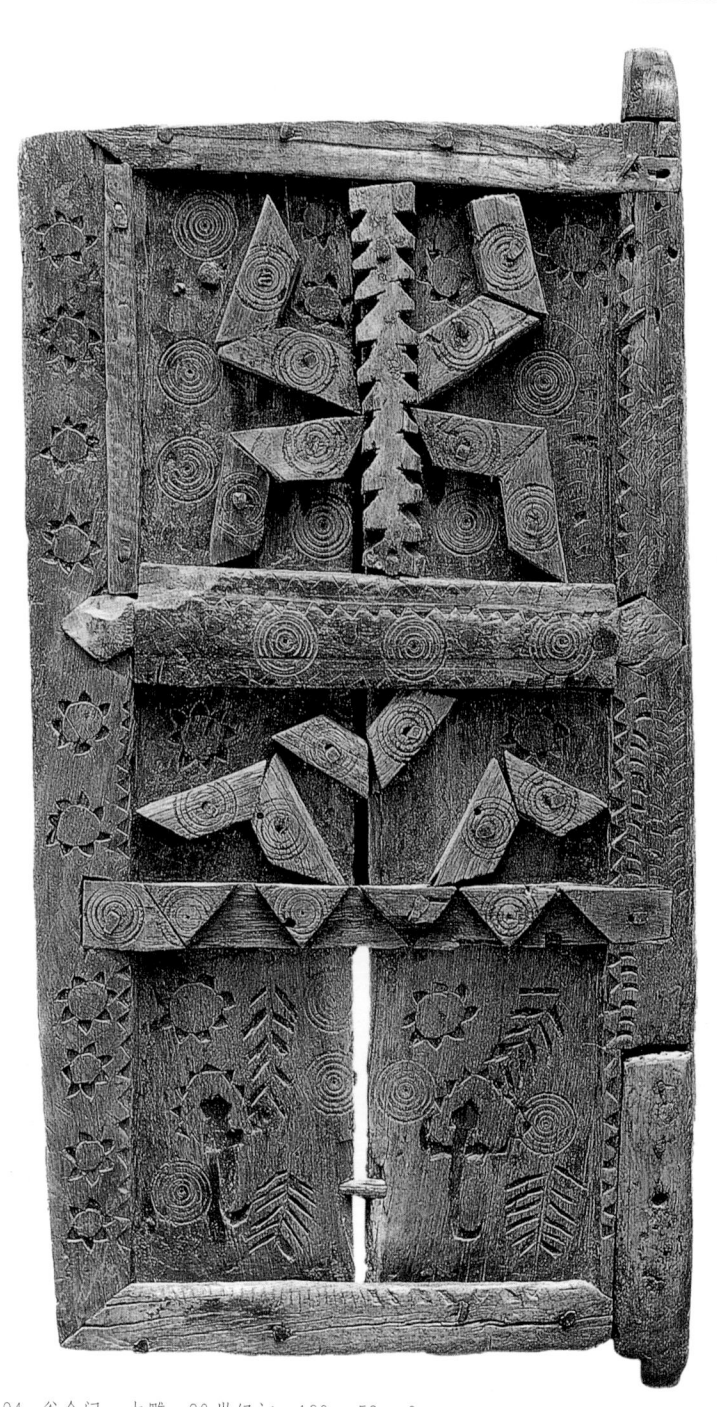

94. 谷仓门 木雕 20世纪初 160 × 58 × 9cm

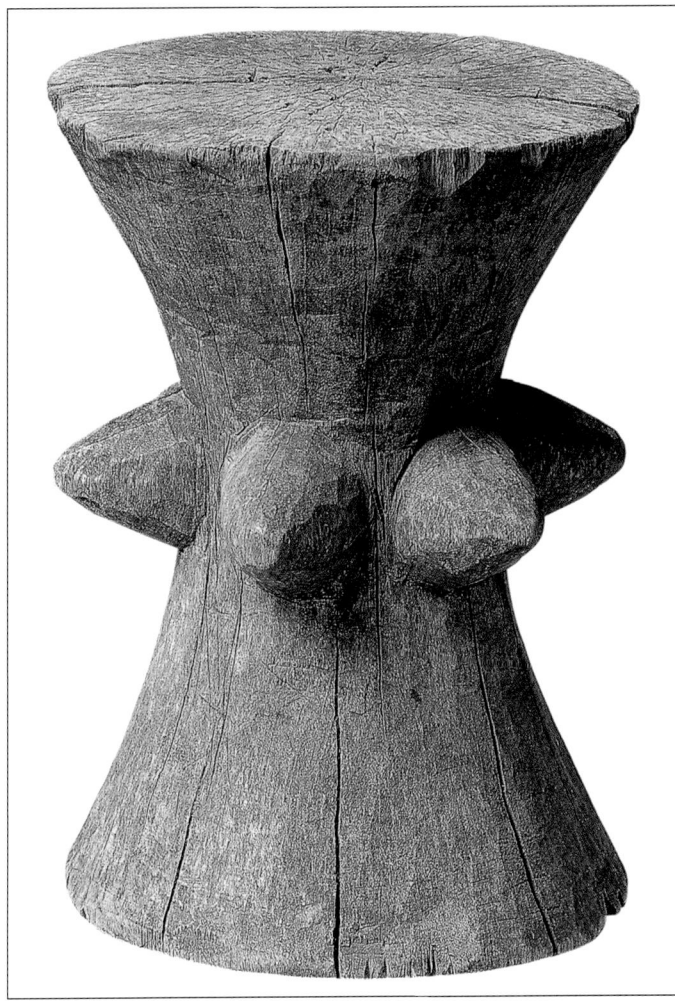

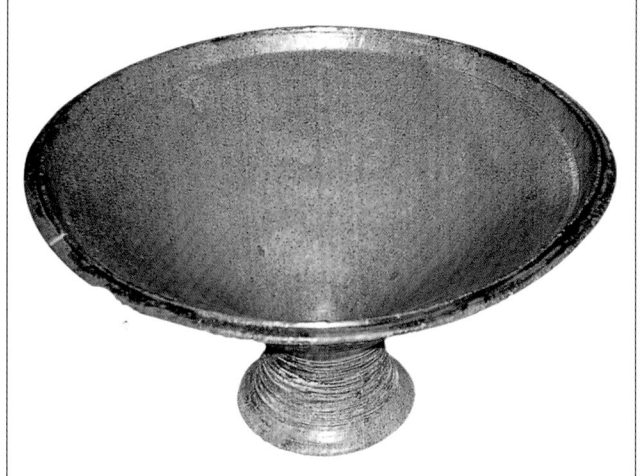

95. 凳子 木雕 高26cm
96. 蓝白色碟子 彩陶 直径46cm
97. 果盘 彩陶 20世纪初
　　直径50cm
98. 人物(金属片)
99. 雕花木箱 14—16世纪
　　87 × 45.5 × 61cm

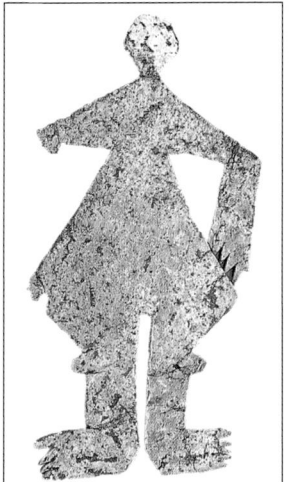

95	97
	98
96	99

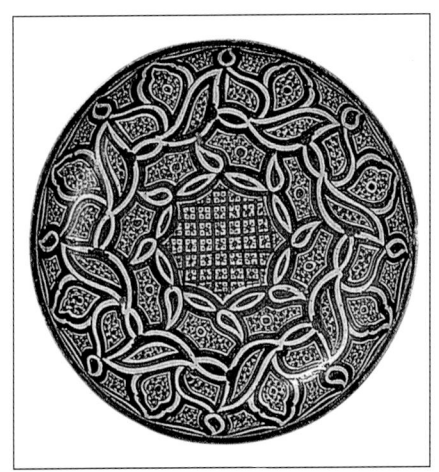

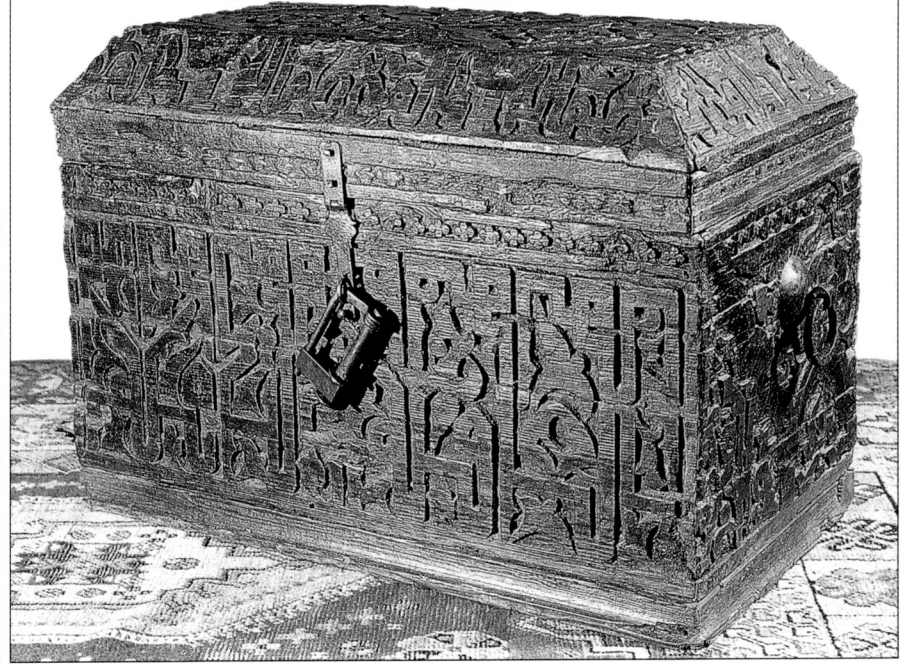

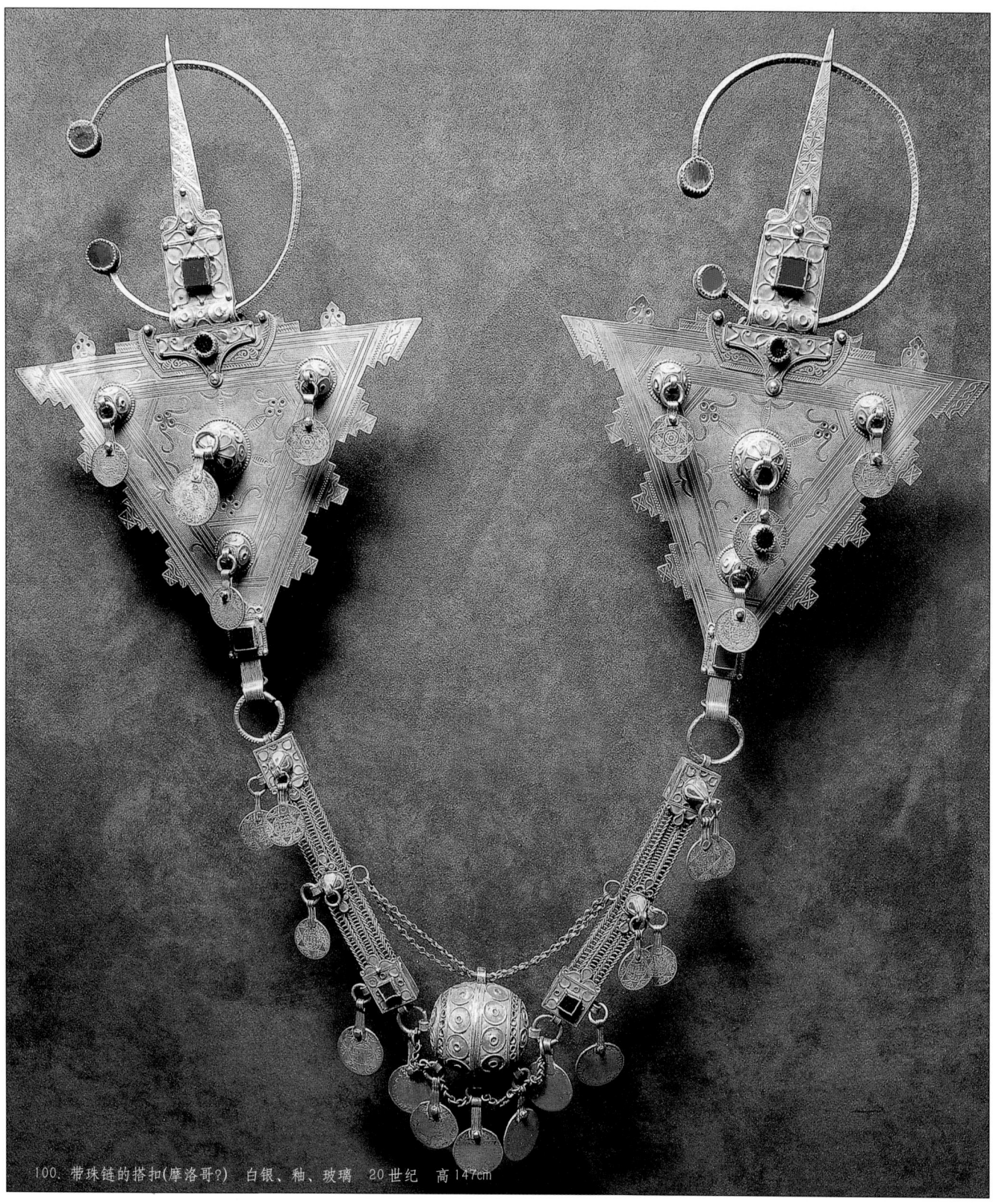

100. 带珠链的搭扣(摩洛哥?)　白银、釉、玻璃　20世纪　高147cm

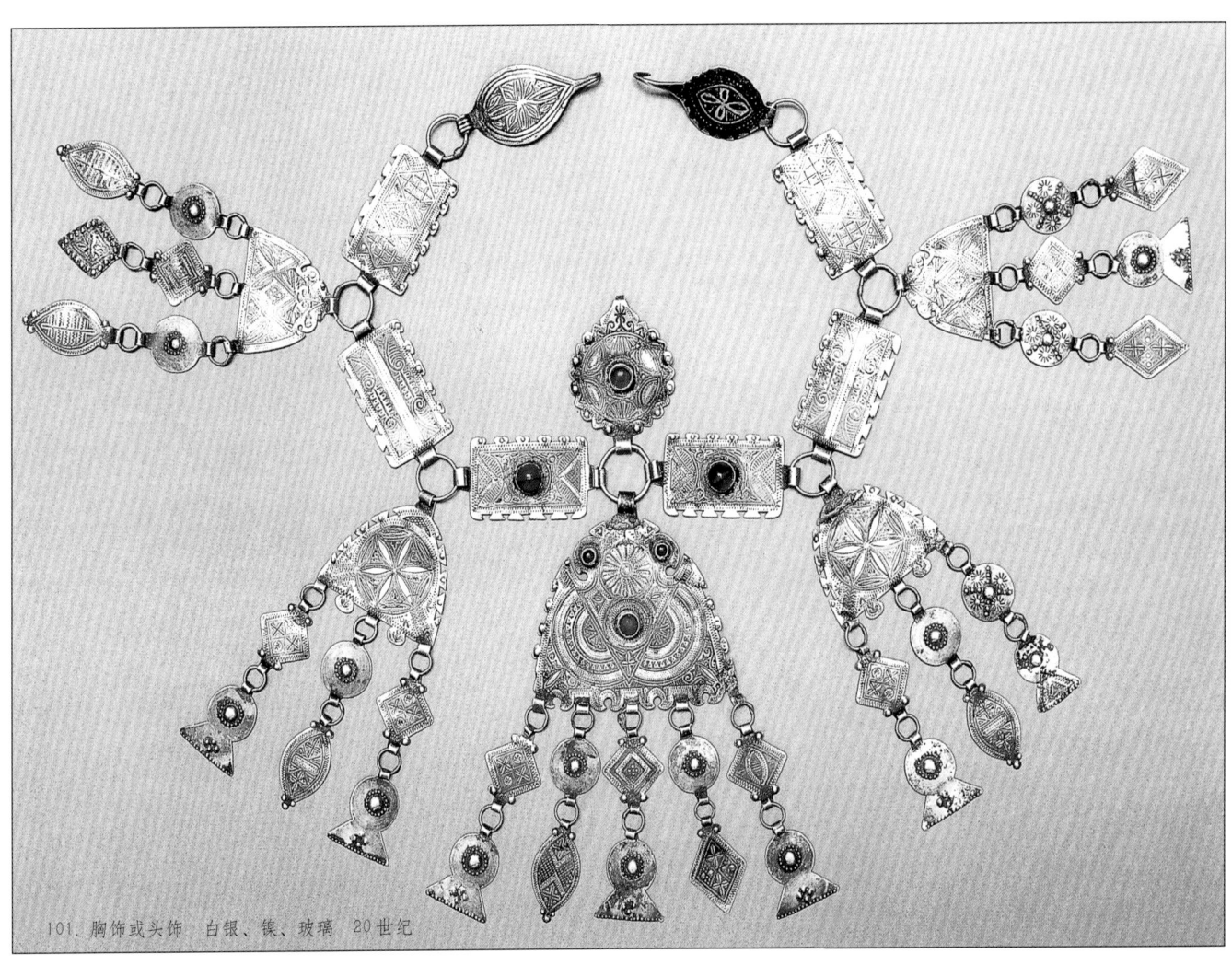

101. 胸饰或头饰　白银、镍、玻璃　20世纪

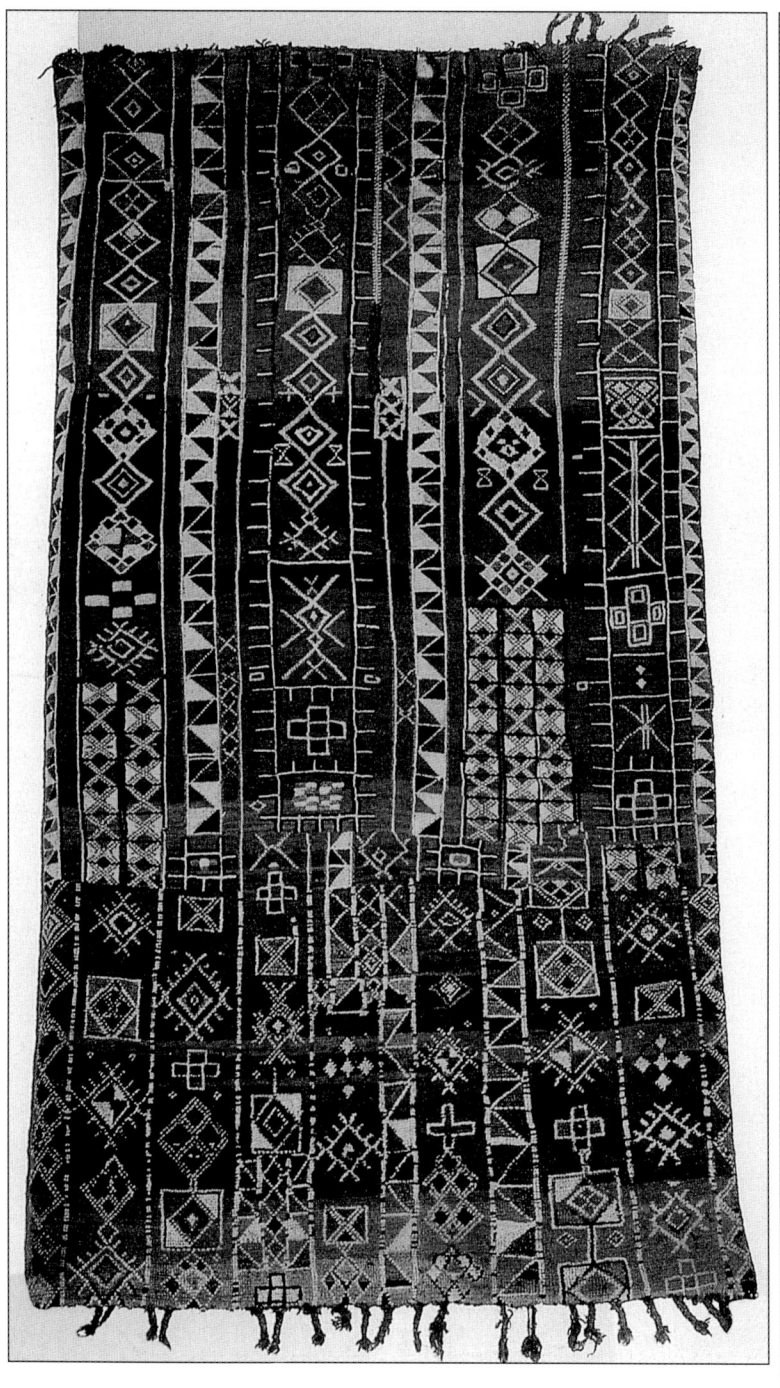

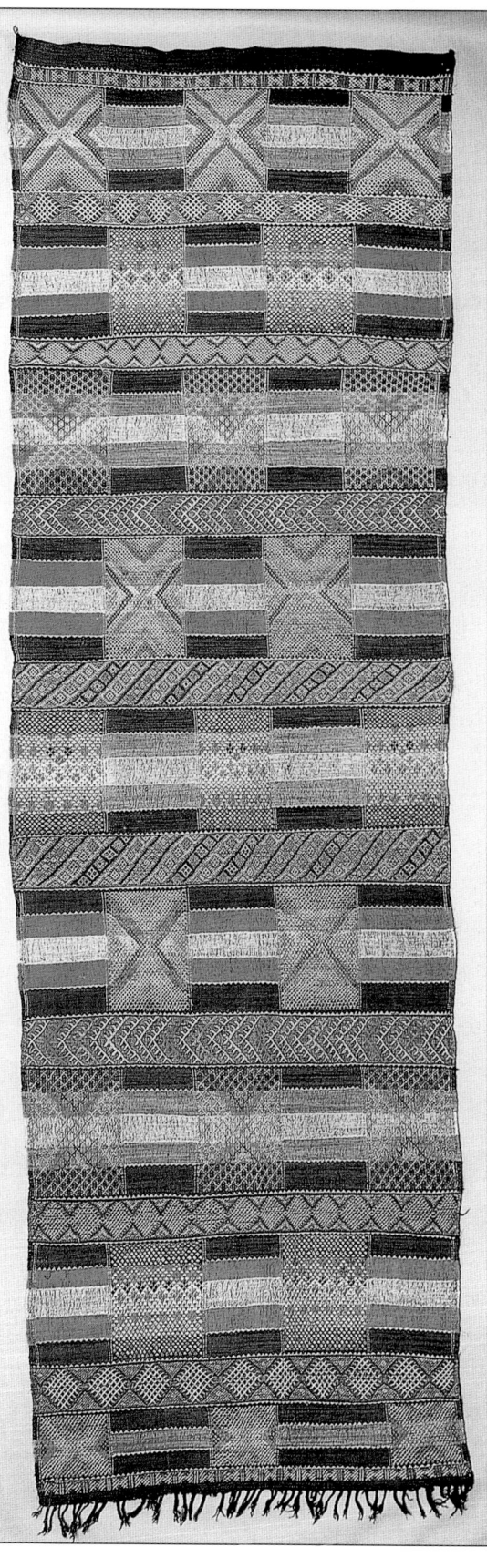

102. 地毯　羊毛　20世纪初　290×160cm
103. 地毯　羊毛、锦　20世纪初　150×480cm

突
尼
斯

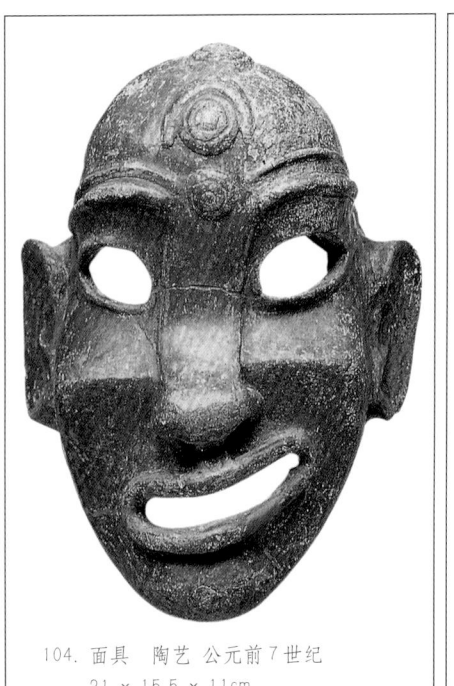

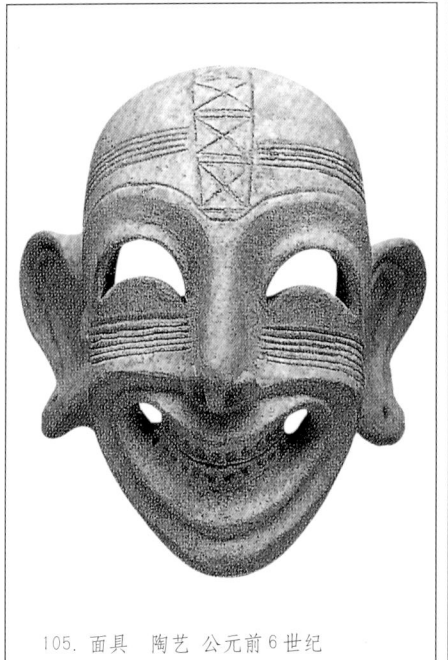

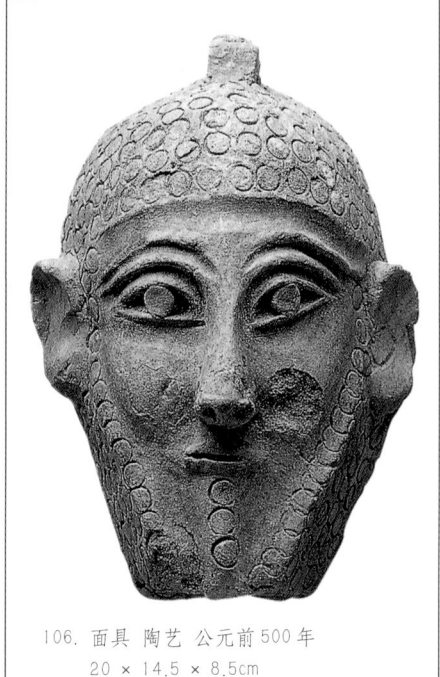

104. 面具　陶艺　公元前7世纪
21 × 15.5 × 11cm

105. 面具　陶艺　公元前6世纪
16 × 13 × 10cm

106. 面具　陶艺　公元前500年
20 × 14.5 × 8.5cm

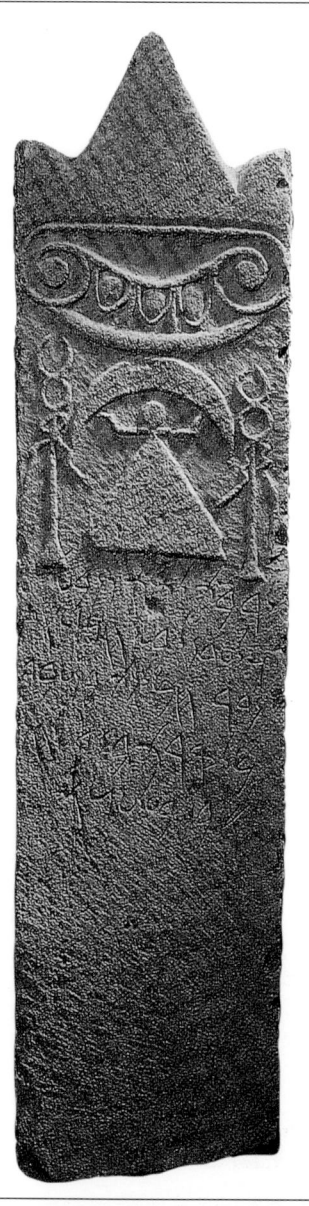

107. 向塔尼特和巴尔表示
　　敬意的石柱　石灰岩
　　4世纪
　　79 × 19 × 15.5cm

108. 向塔尼特和巴尔表示
　　敬意的石柱　石灰岩
　　2-3世纪
　　59 × 33.5 × 16cm

109. 八个神祇的墩雕
　　2世纪或1世纪(?)
　　石灰岩
　　65 × 159 × 28cm

$$\frac{107 \mid 108}{109}$$

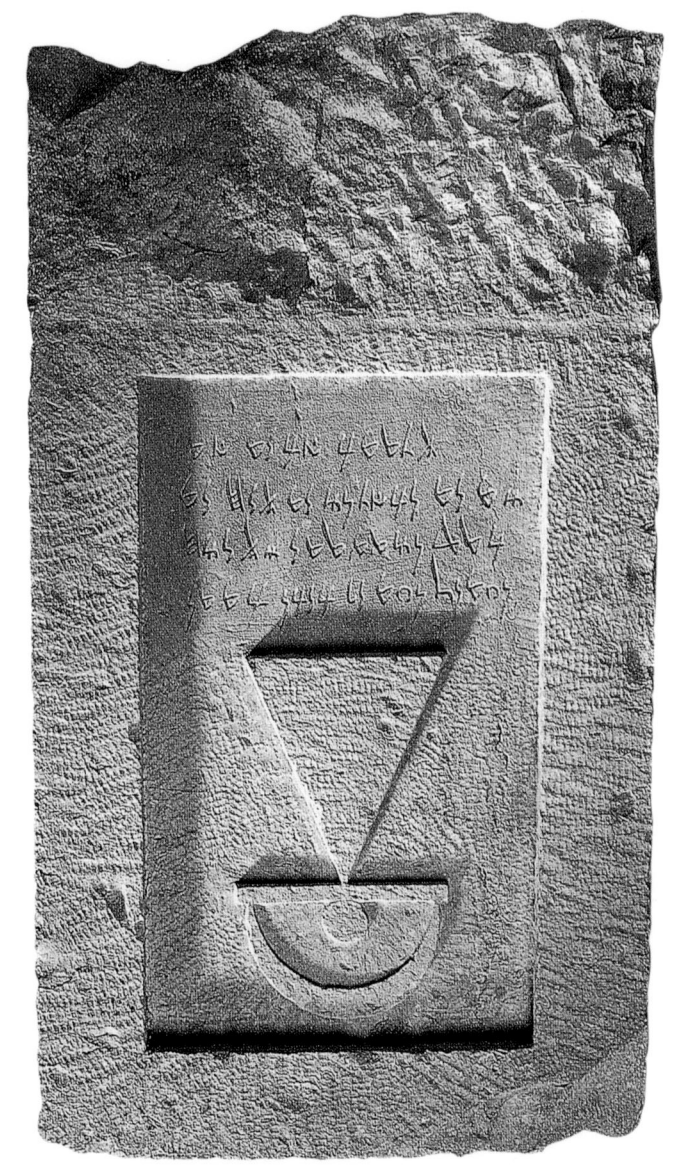

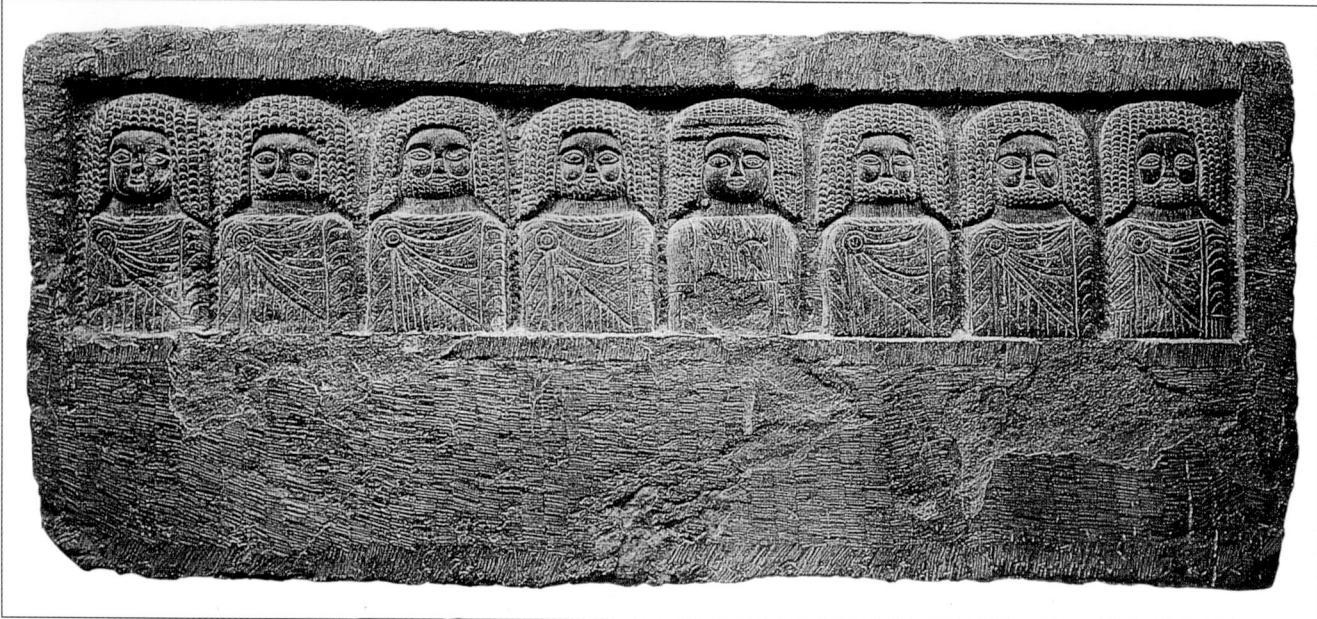

110. 狮头女神雕像　陶艺　1世纪
　　 150 × 46 × 36.5cm
111. 就坐的女神小雕像　陶艺
　　 公元前700年　25 × 9.5 × 10cm
112. 塔扣　白银　19世纪　直径17.4cm
　　 高 4.4cm

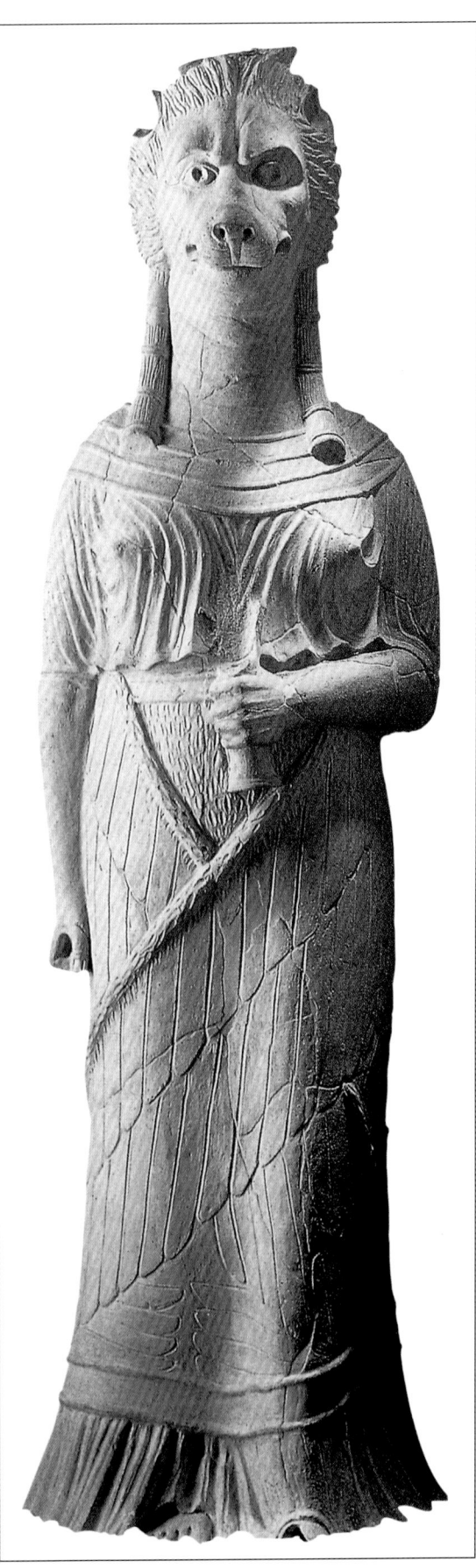

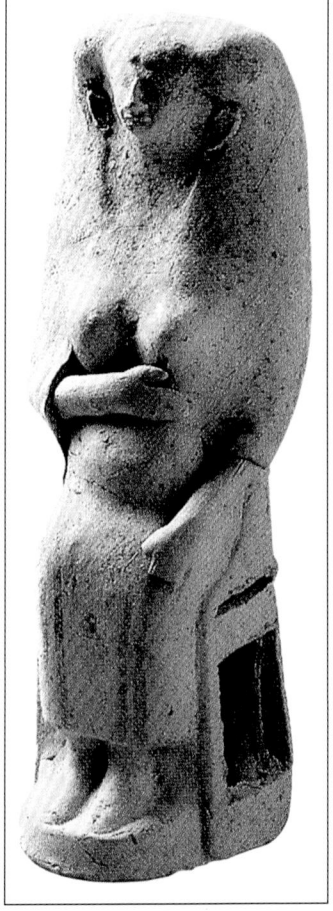

```
110 111
   112
```

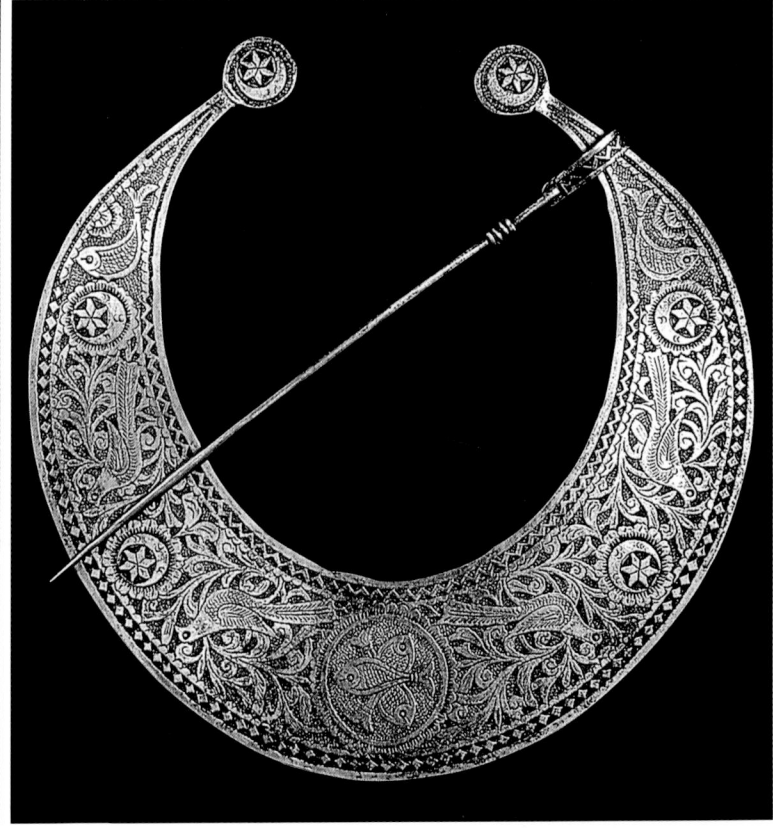

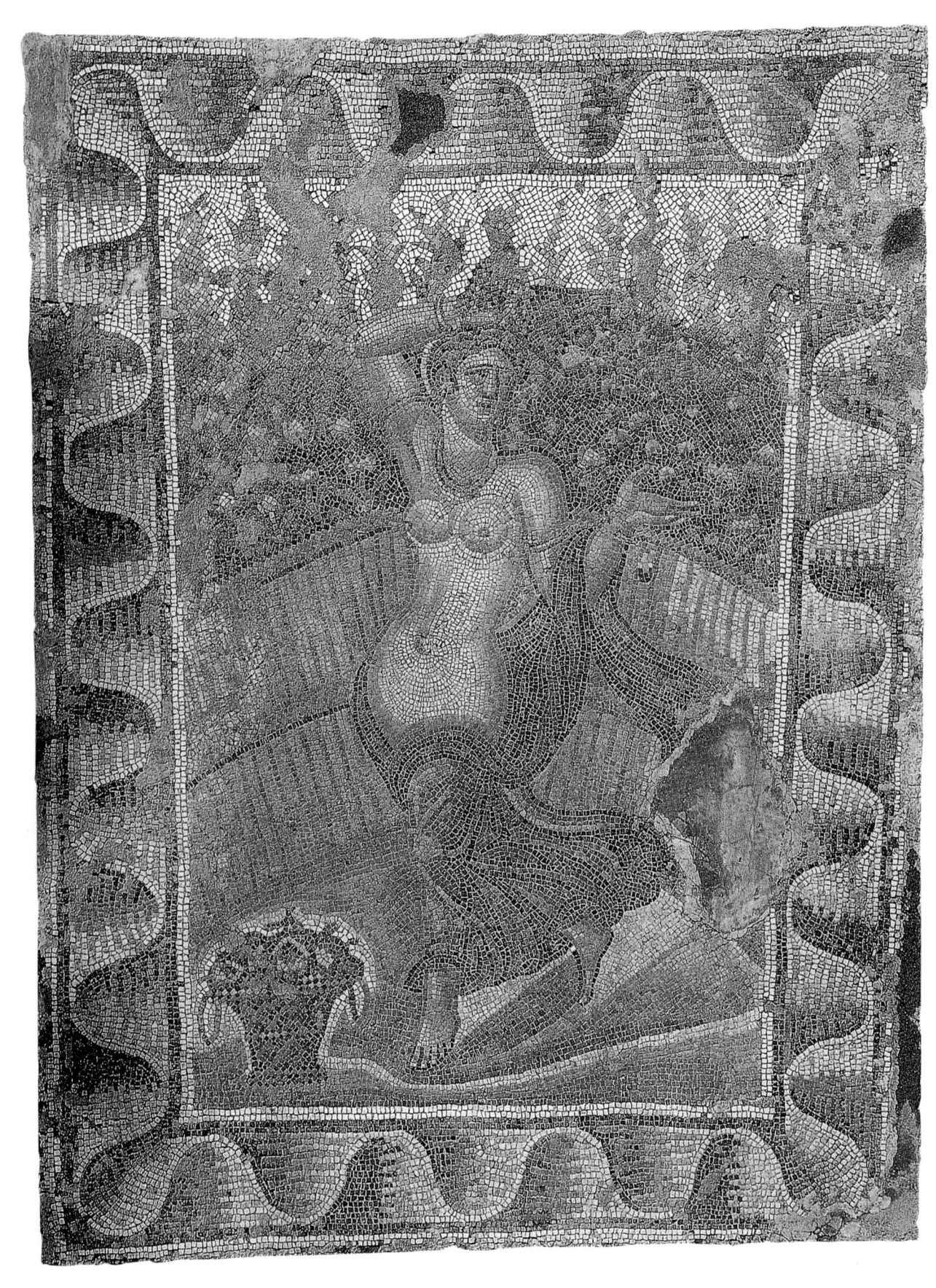

113. 舞女　石灰岩、大理石　400 × 201 × 154cm

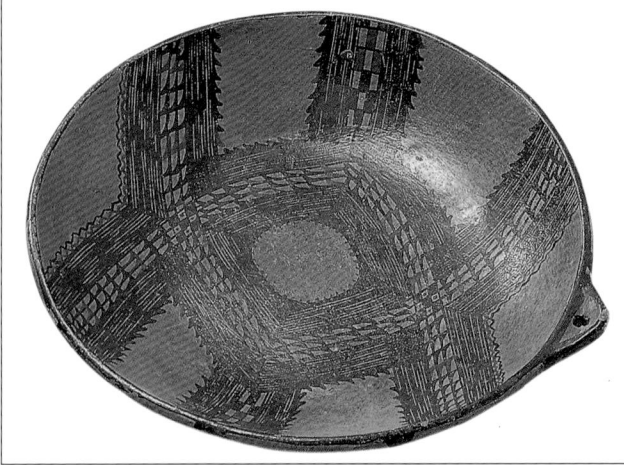

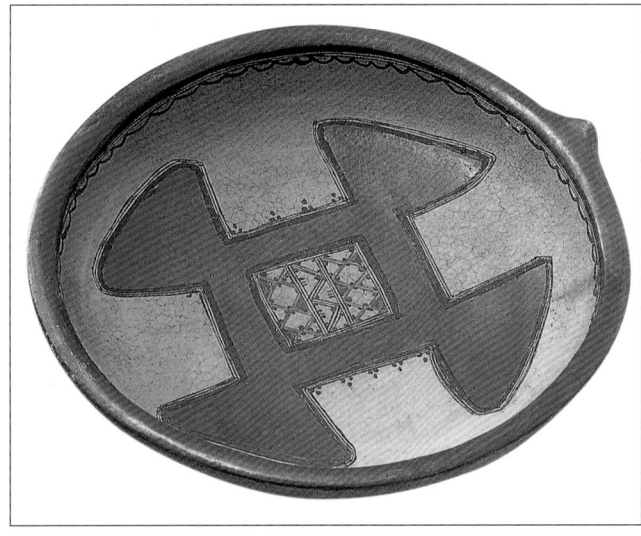

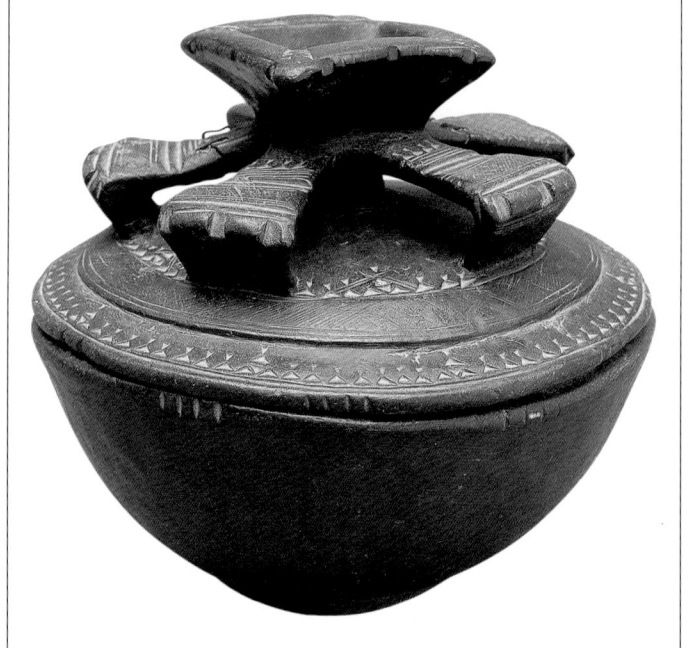

114｜116
115

114. 粉蒸碟　陶艺　20世纪初　直径39cm
115. 粉蒸碟　陶艺　20世纪初　直径44cm
116. 带盖的碟子　木雕　20世纪初　25×29cm

阿尔及利亚

苏

丹

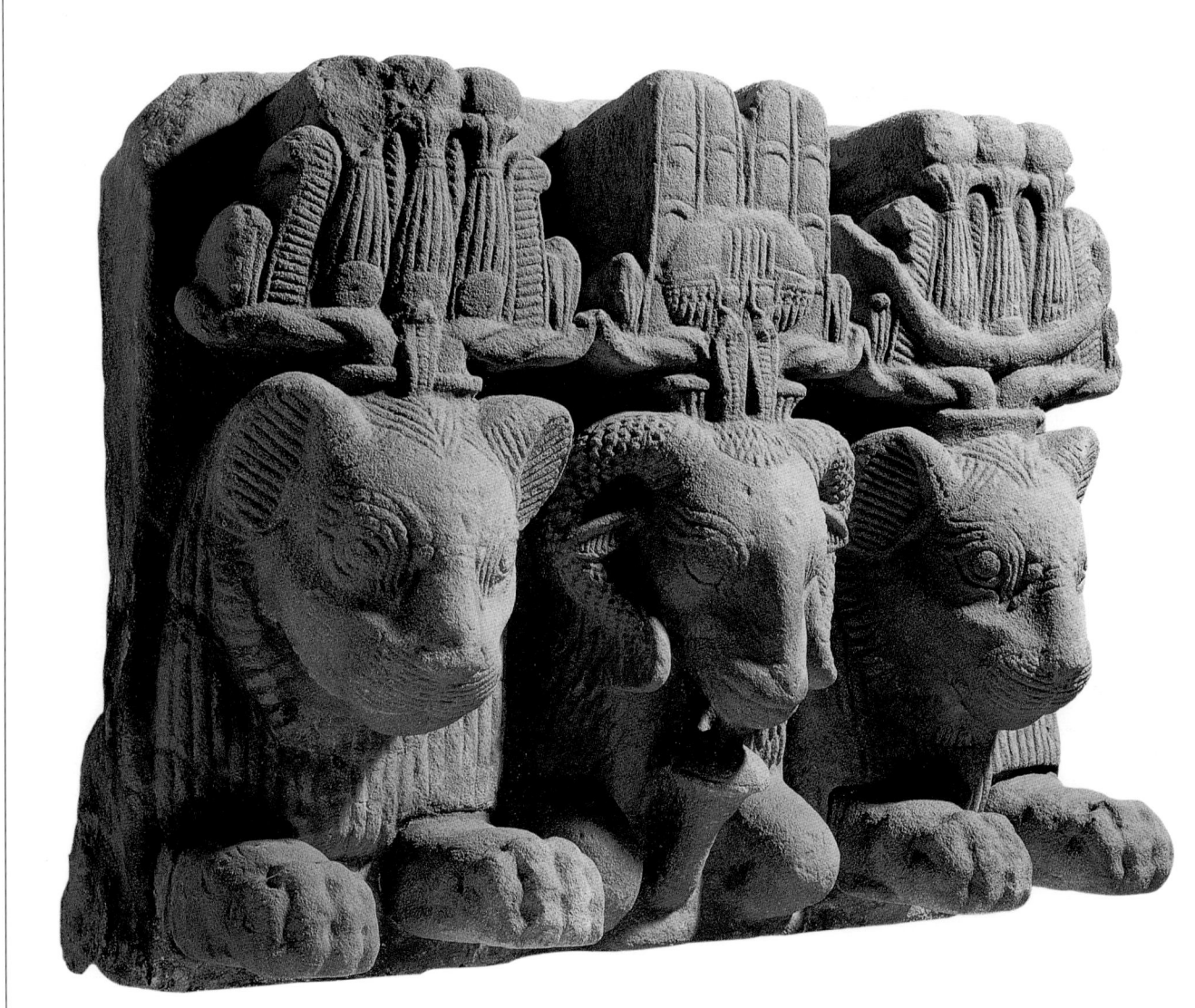

117. 神圣的三合一　沙石　公元前200年　64.3 × 88.3 × 36.6cm

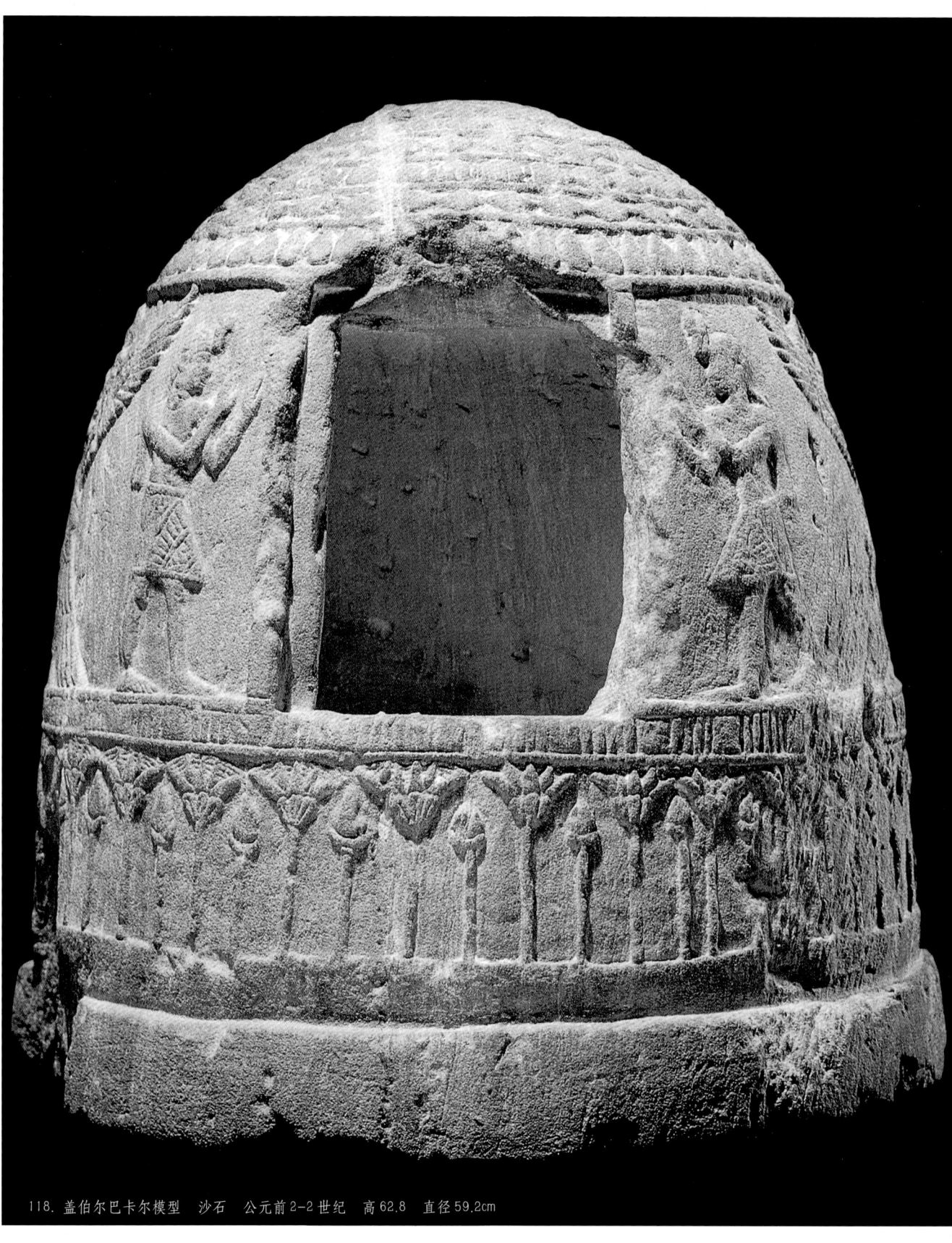

118. 盖伯尔巴卡尔模型 沙石 公元前2-2世纪 高62.8 直径59.2cm

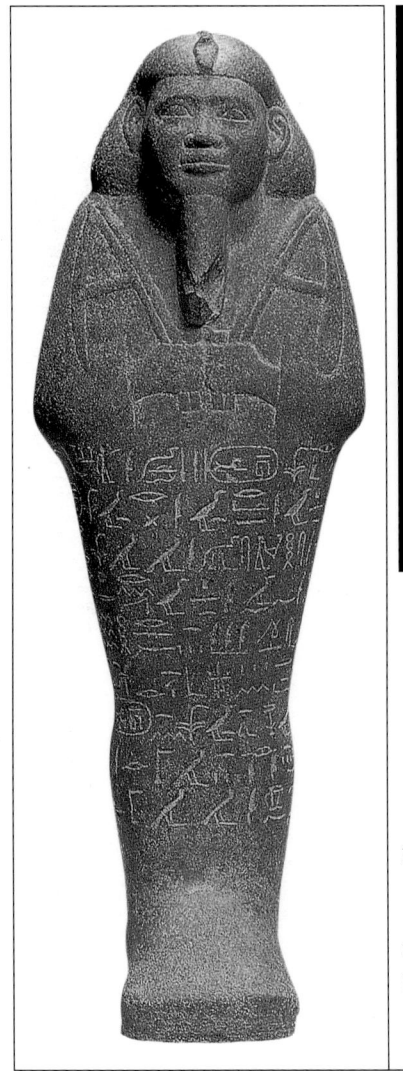

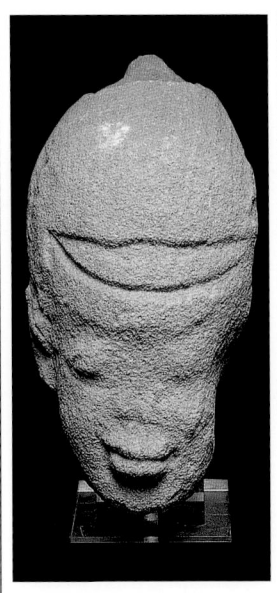

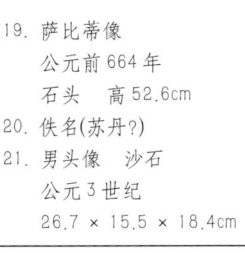

119. 萨比蒂像
　　公元前 664 年
　　石头　高 52.6cm
120. 佚名(苏丹?)
121. 男头像　沙石
　　公元 3 世纪
　　26.7 × 15.5 × 18.4cm

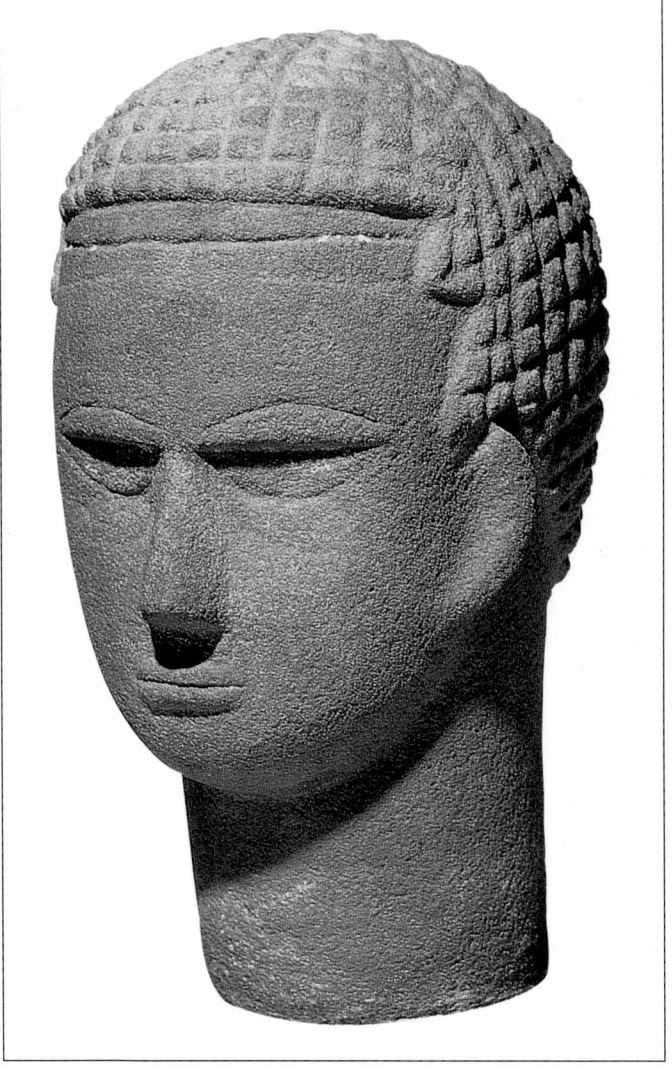

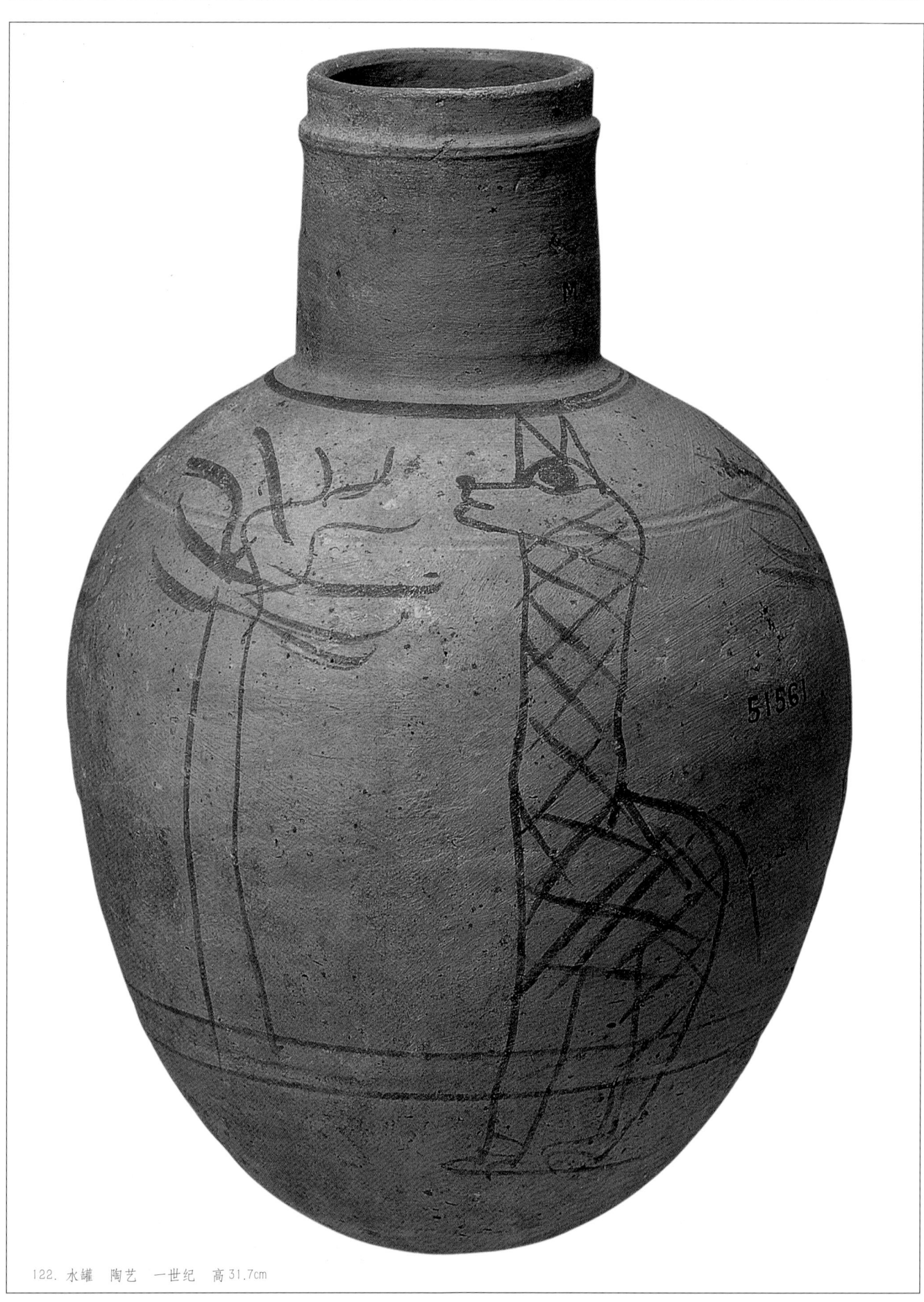

122. 水罐　陶艺　一世纪　高 31.7cm

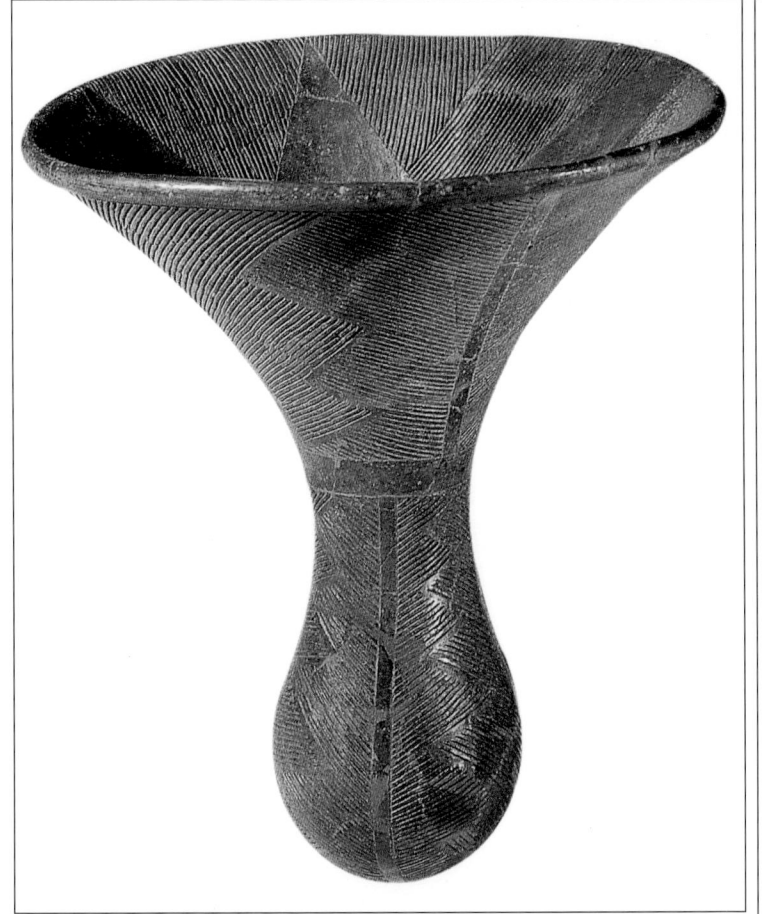

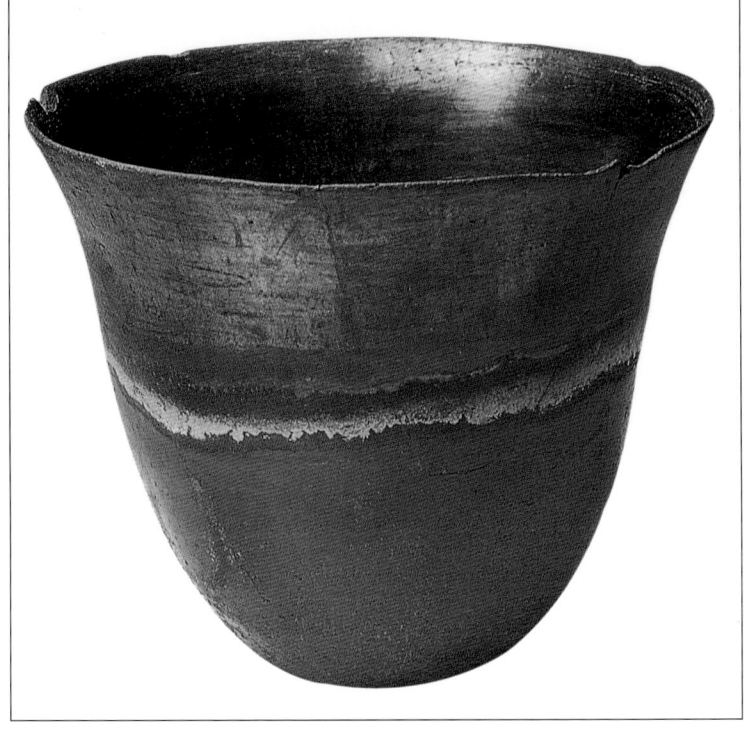

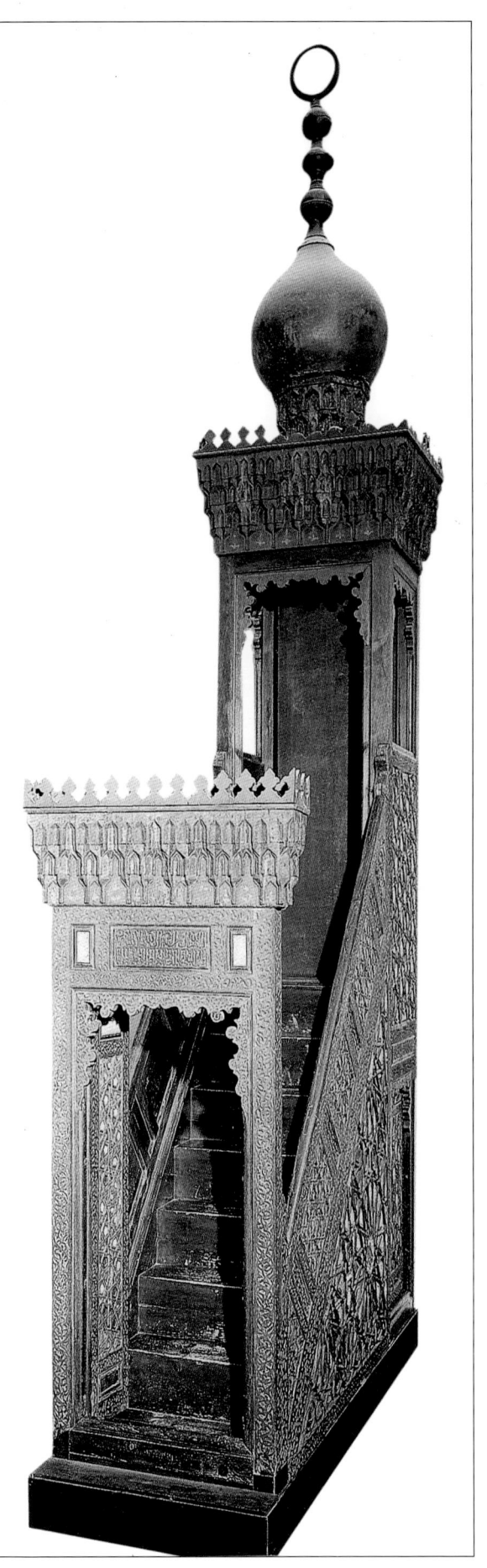

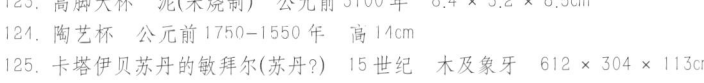

123. 高脚大杯　泥(未烧制)　公元前3100年　8.4 × 3.2 × 8.5cm

124. 陶艺杯　公元前1750—1550年　高14cm

125. 卡塔伊贝苏丹的敏拜尔(苏丹?)　15世纪　木及象牙　612 × 304 × 113cm

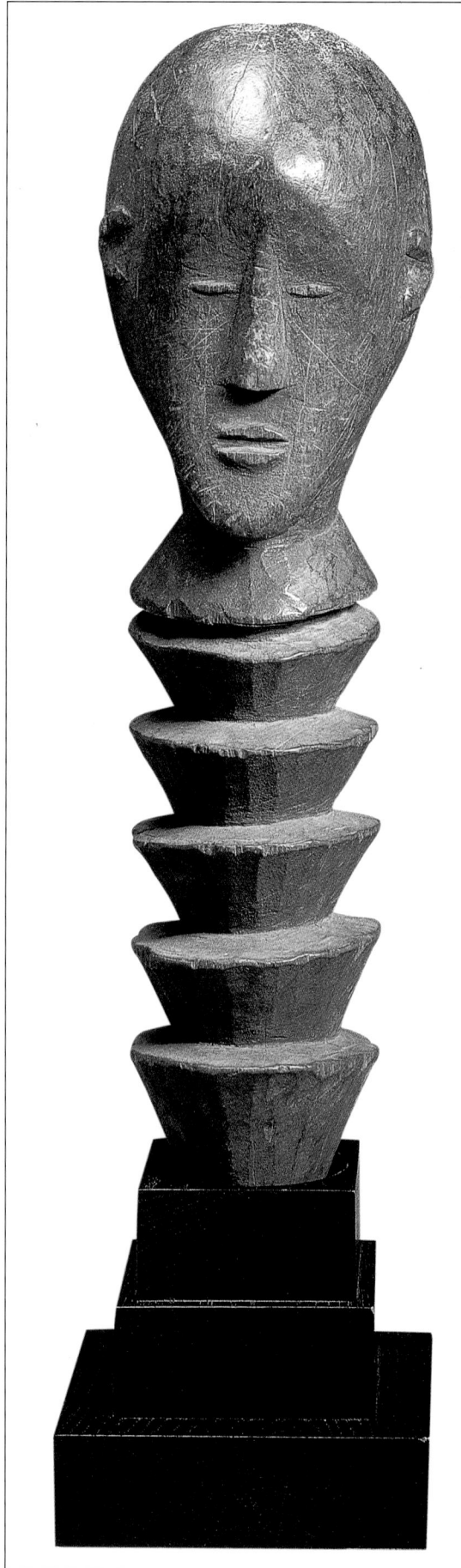

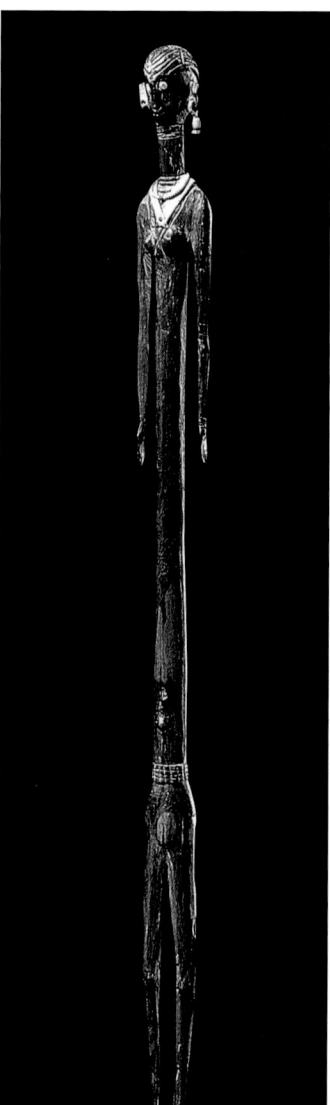

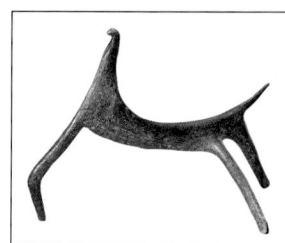

126. 蓬戈人物　木雕　高42cm
127. 佚名
128. 脖枕　木雕
17.5 × 46 × 15cm
129. 脖枕　木雕　高10.52cm
130. 佚名

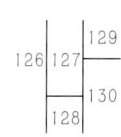

126	127	129
		130
	128	

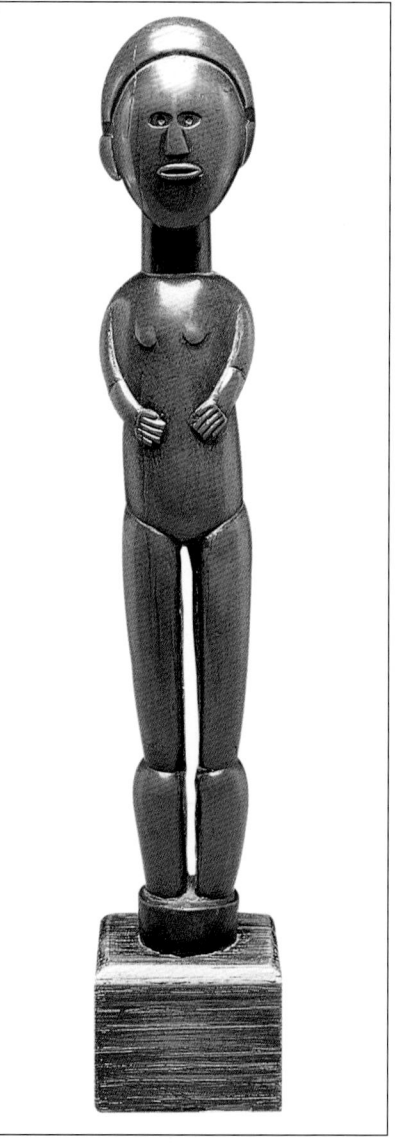

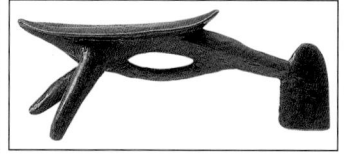

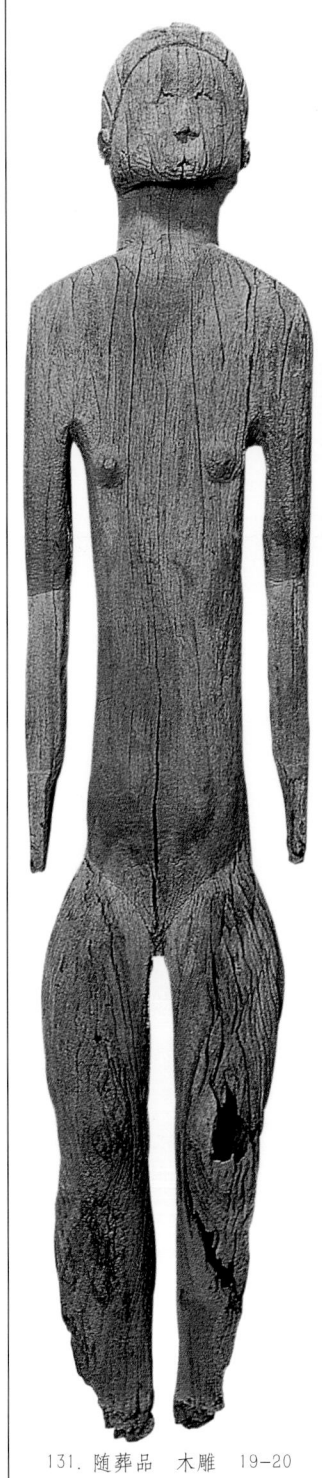

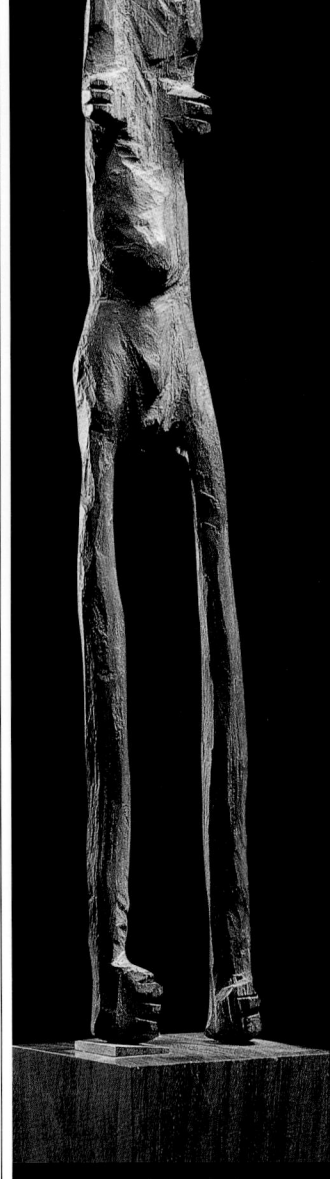

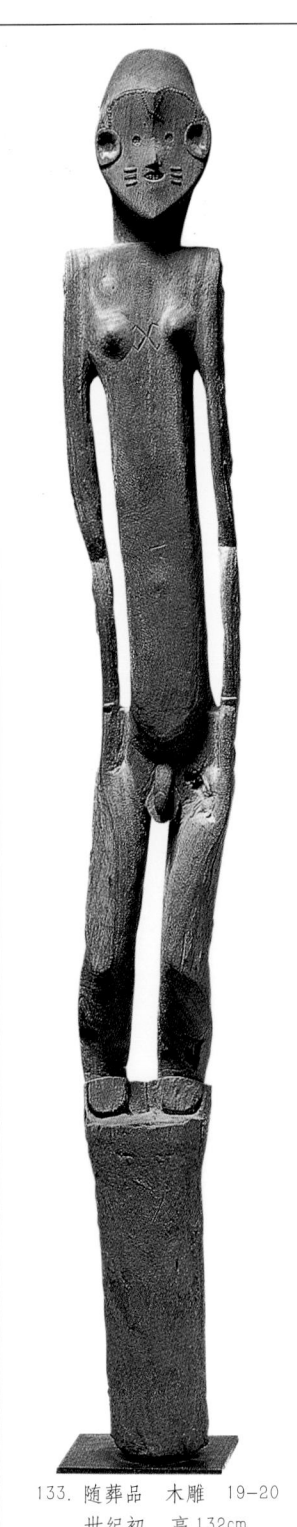

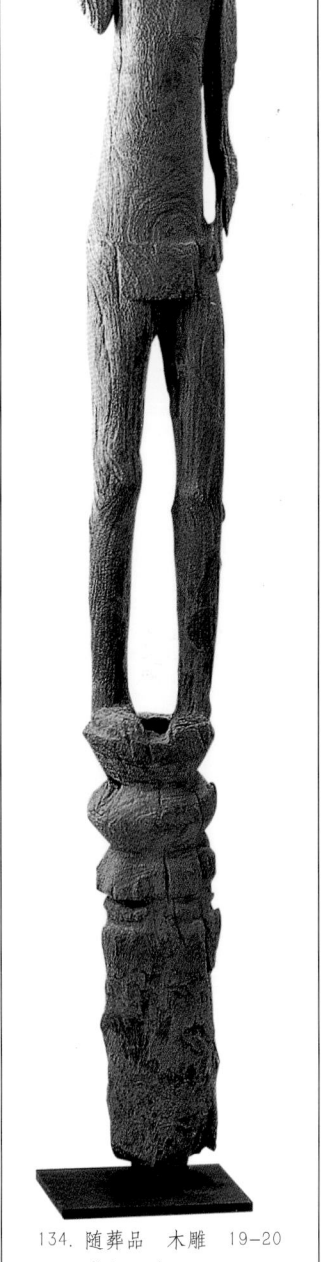

131. 随葬品 木雕 19-20
世纪 145×30cm

132. 巴里人物 木雕
高40cm

133. 随葬品 木雕 19-20
世纪初 高132cm

134. 随葬品 木雕 19-20
世纪 高132cm

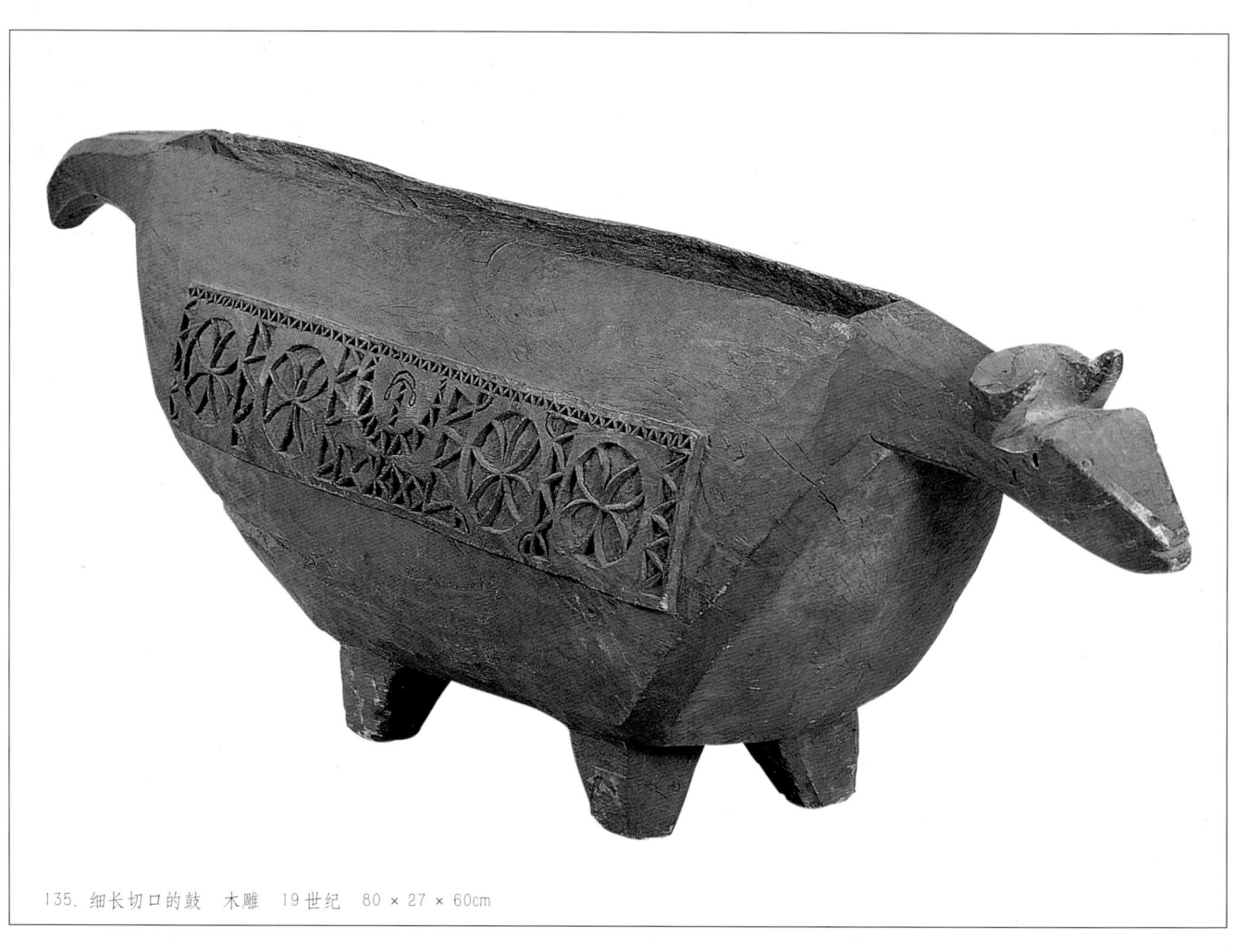

135. 细长切口的鼓 木雕 19世纪 80×27×60cm